CAPTAIN
TSUBASA
ROAD TO
2002

キャプテン翼 7 ROAD TO 2002

高橋陽一

JN242205

集英社文庫

CONTENTS

CAPTAIN TSUBASA ROAD TO 2002

ROAD 89	プロの魂 5
ROAD 90	反撃開始!! 24
ROAD 91	勝負あるのみ!! 45
ROAD 92	白き壁を崩せ!! 65
ROAD 93	驚異の新人 84
ROAD 94	電撃のカウンター!! 102
ROAD 95	ナトゥレーザのサッカー、翼のサッカー 121
ROAD 96	ナトゥレーザ縦横無尽!! 140
ROAD 97	矢継ぎ早の攻防!! 159
ROAD 98	加速する天才!! 178
ROAD 99	反撃のチャンス 197
ROAD 100	バルサの新司令塔!! 216
ROAD 101	弾道の行方 236
ROAD 102	この流れに乗れ!! 254
ROAD 103	フィールドの指揮者(コンダクター) 272
ROAD 104	中央突破…!! 290
特別企画	巻末スペシャルインタビュー 308

★この作品は、2001年時点での
状況をもとに描かれています。

ROAD 89 プロの魂

そうサッカーは個人競技じゃない

あとはまかせました ロベカロさん

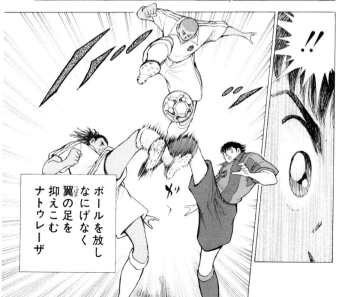

ボールを放しなにげなく翼の足を抑えこむナトゥレーザ

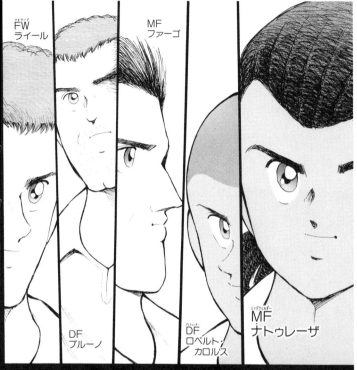

R・マドリッド スターティングイレブン

ROAD 89
プロの魂

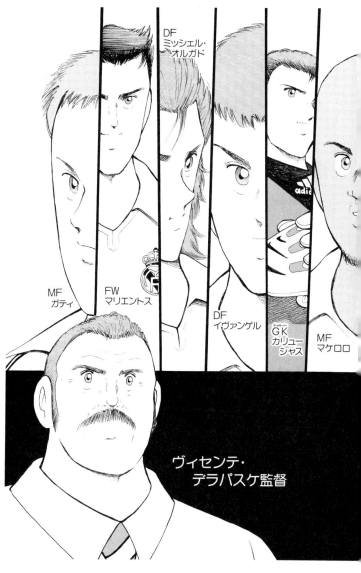

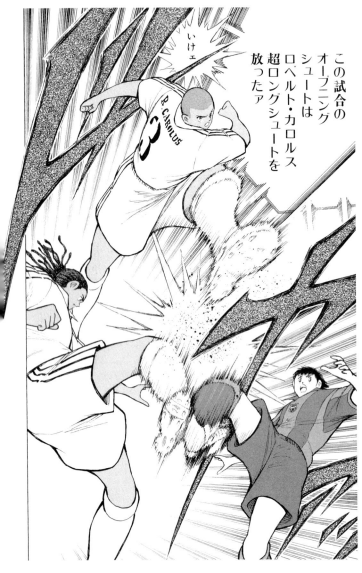

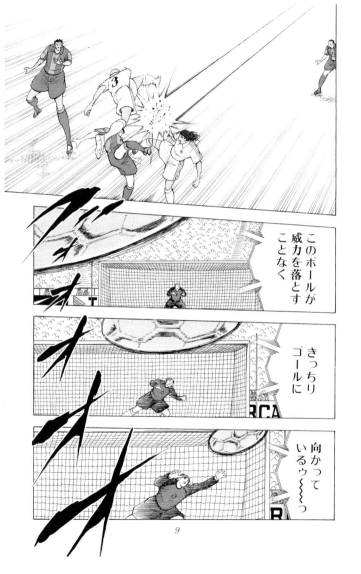

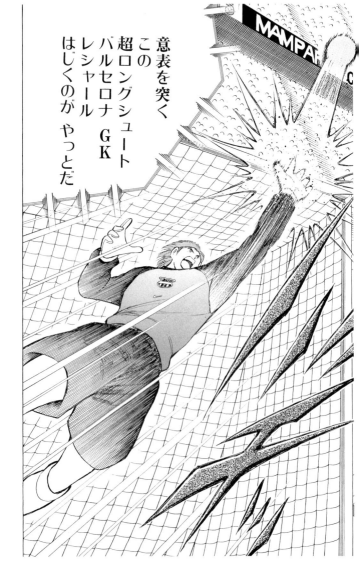

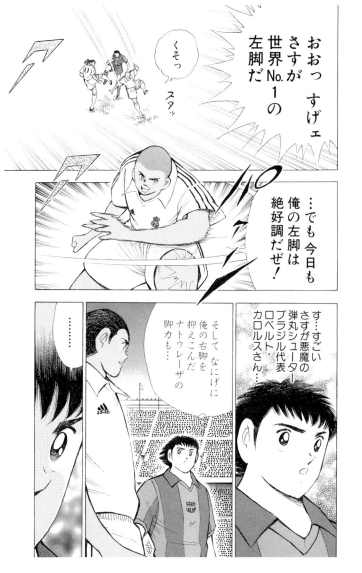

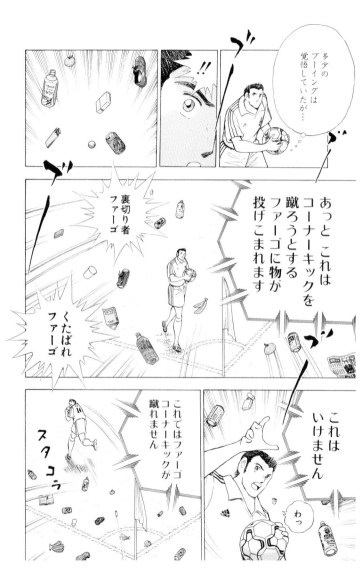

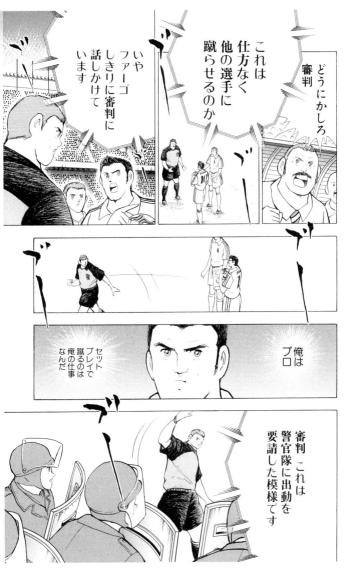

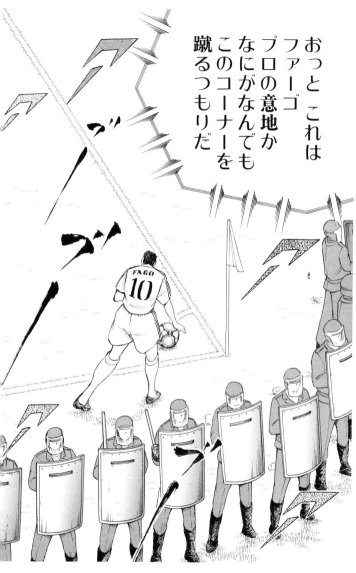

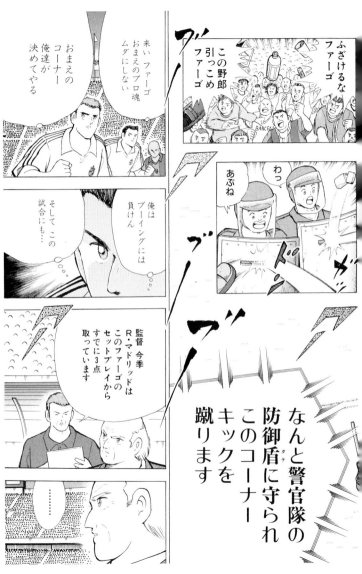

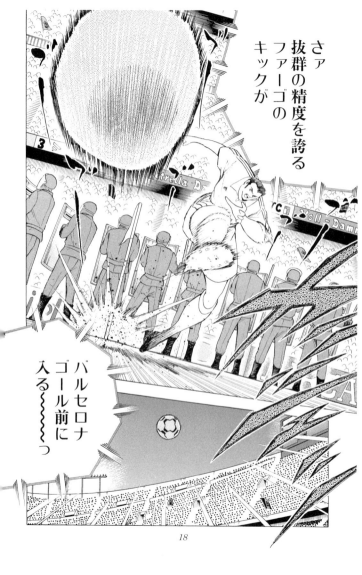

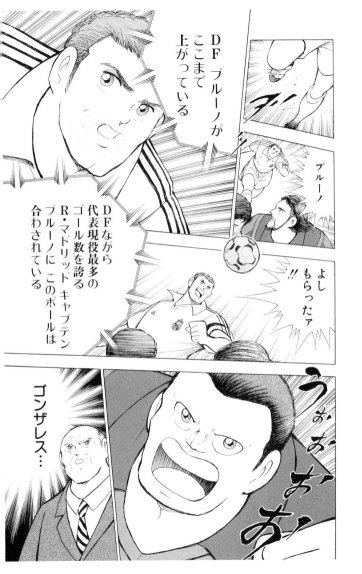

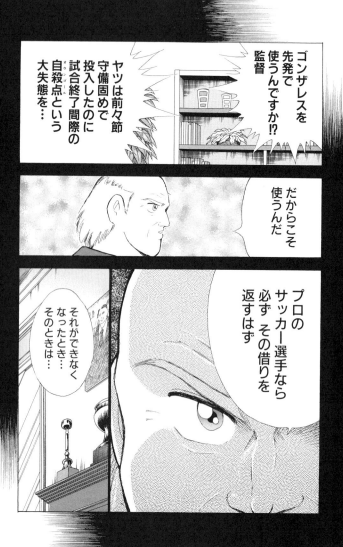

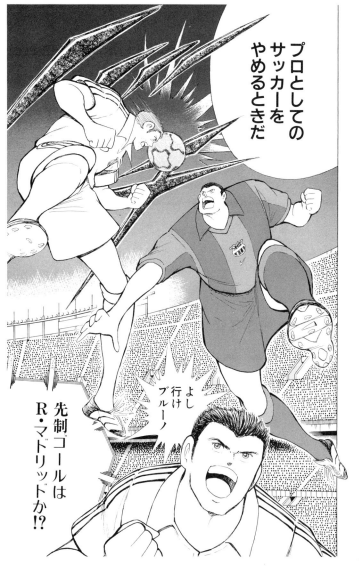

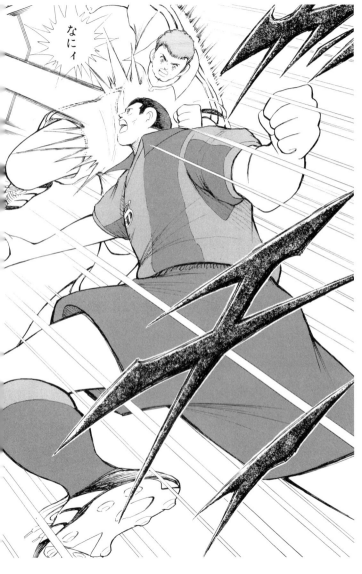

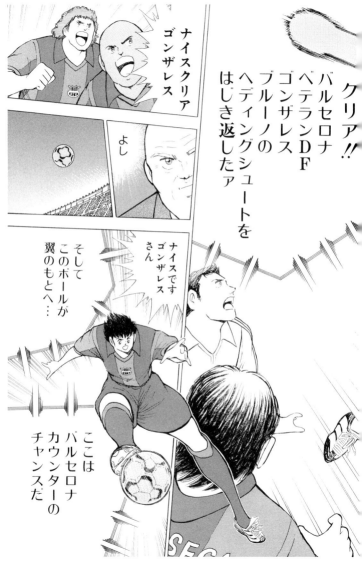

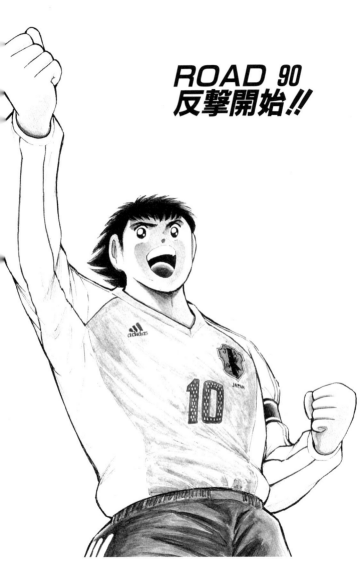

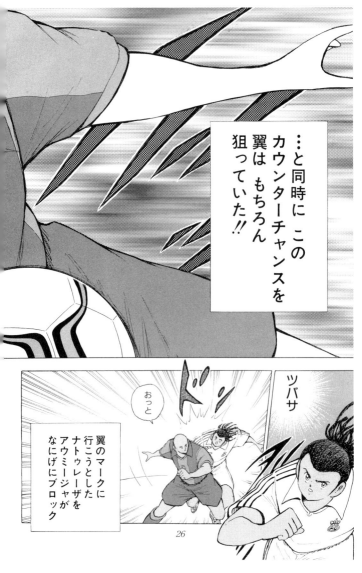

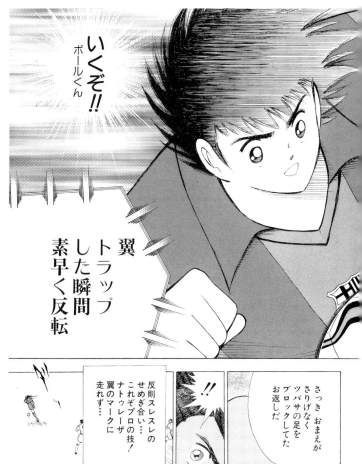

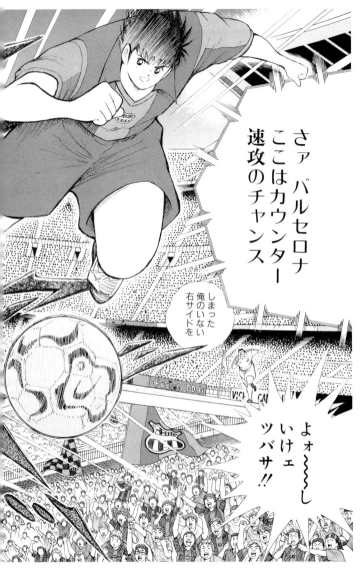

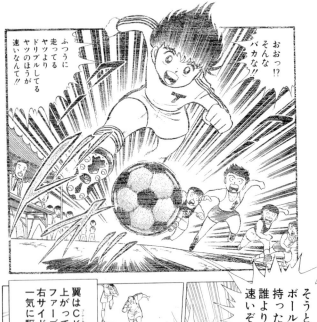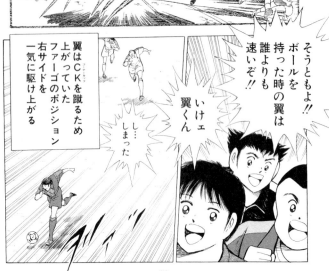

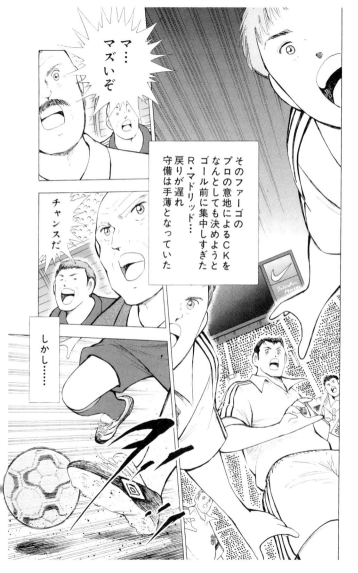

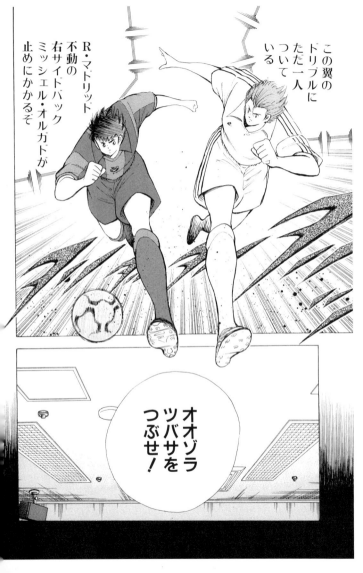

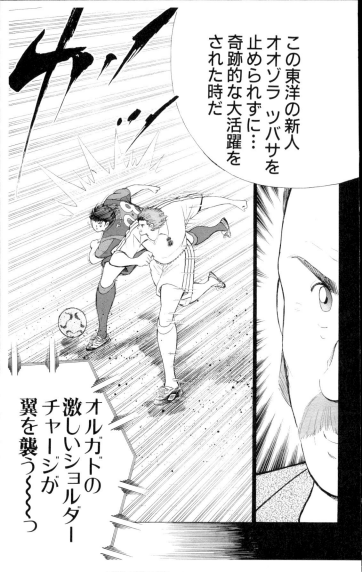

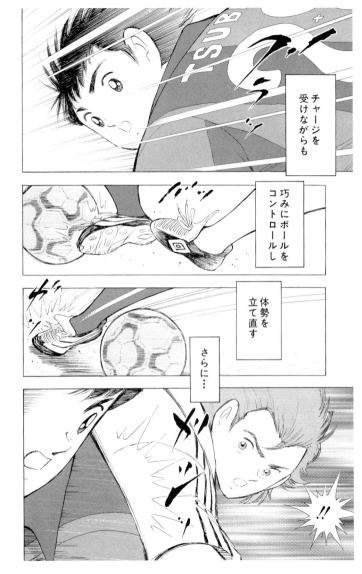

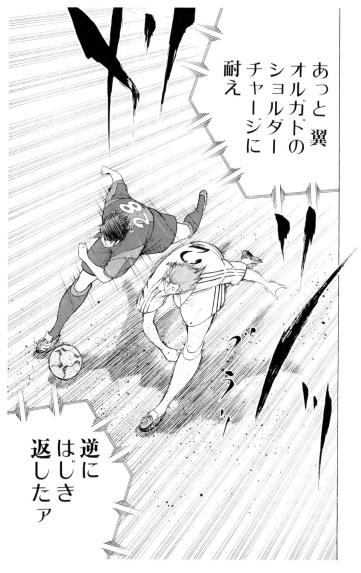

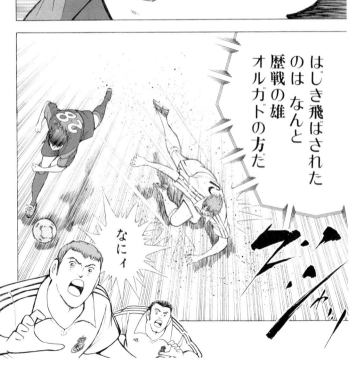

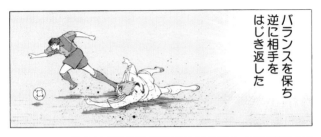
バランスを保ち逆に相手をはじき返した

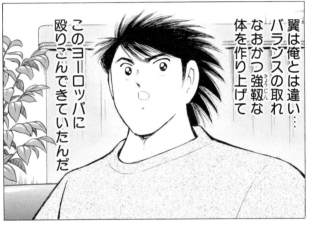
翼は俺とは違い…バランスの取れなおかつ強靭な体を作り上げてこのヨーロッパに殴りこんできていたんだ

翼…おまえってヤツは…

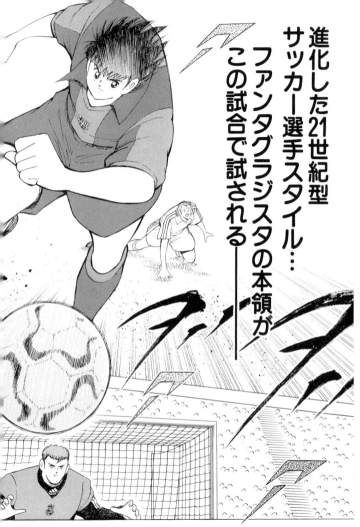

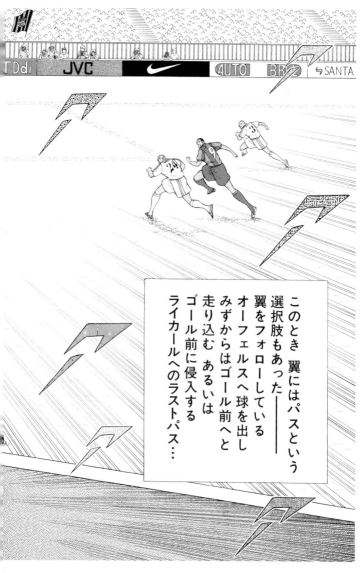

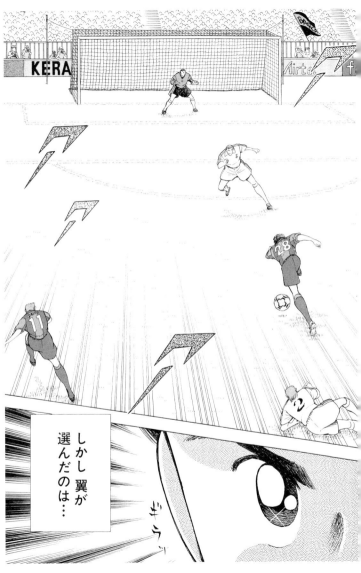

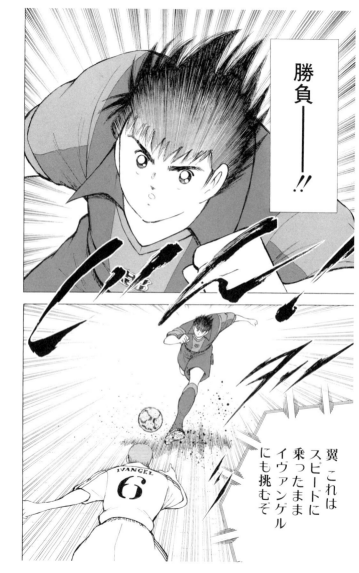

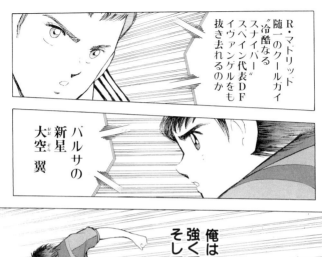
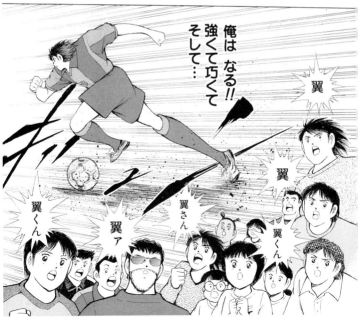

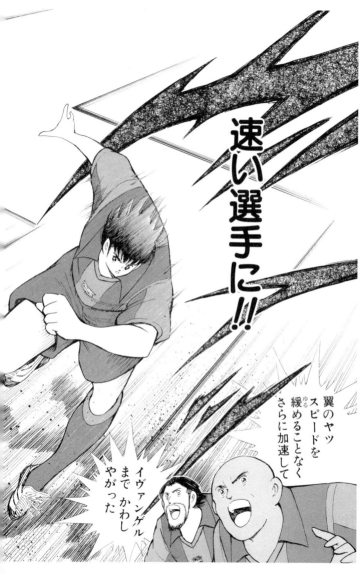

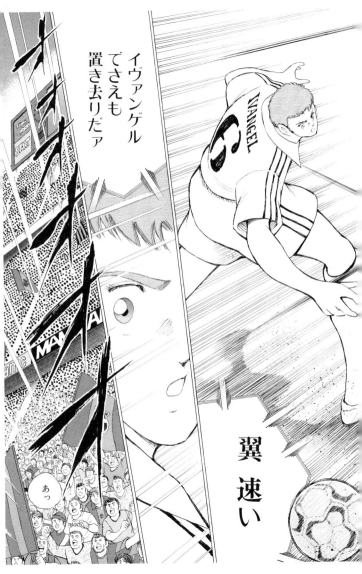

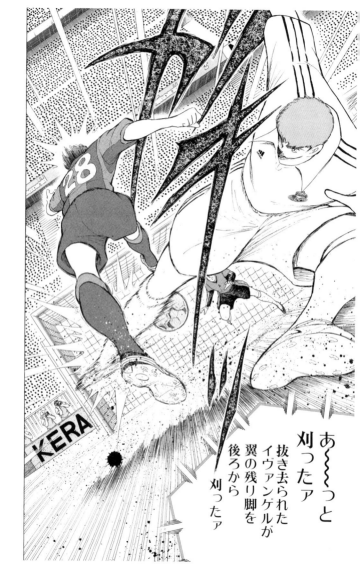

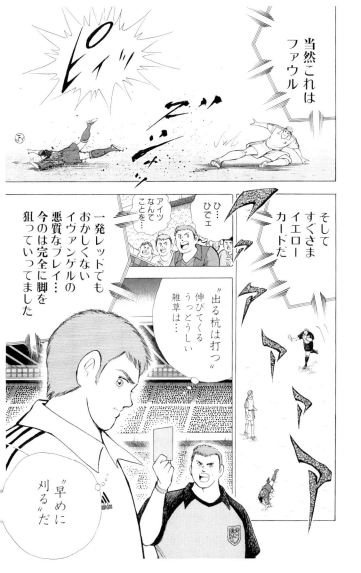

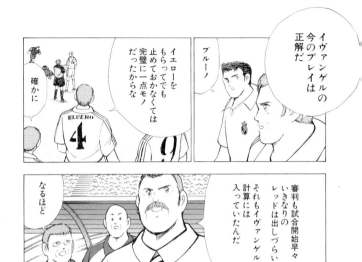

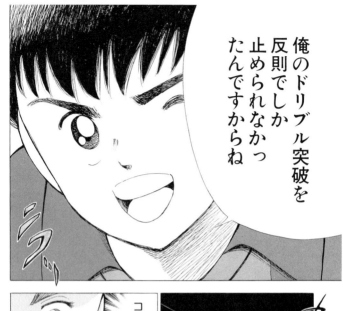

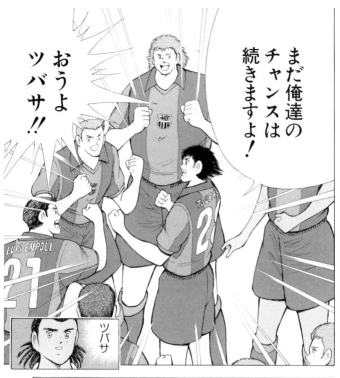

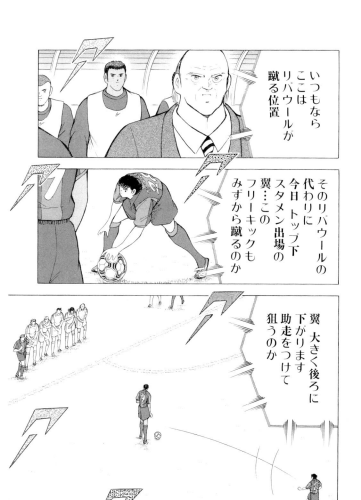

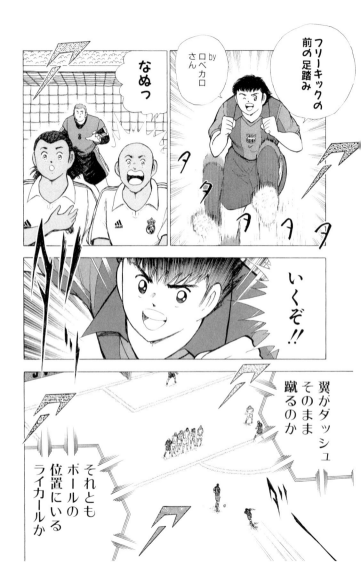

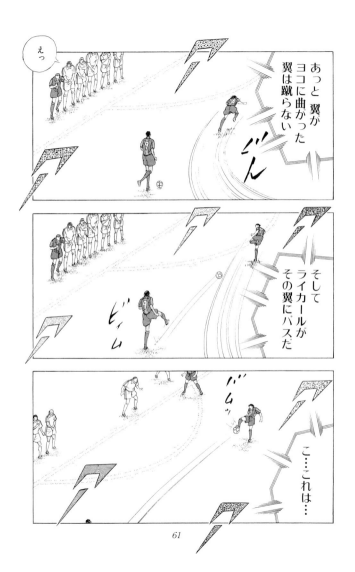

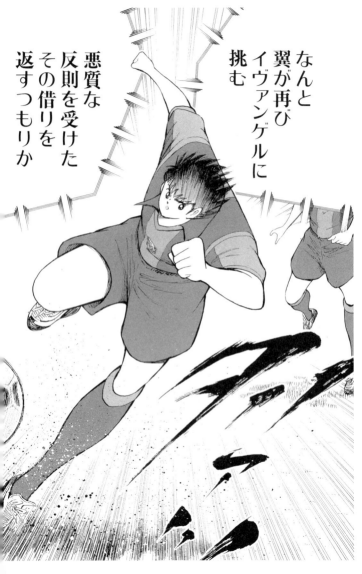

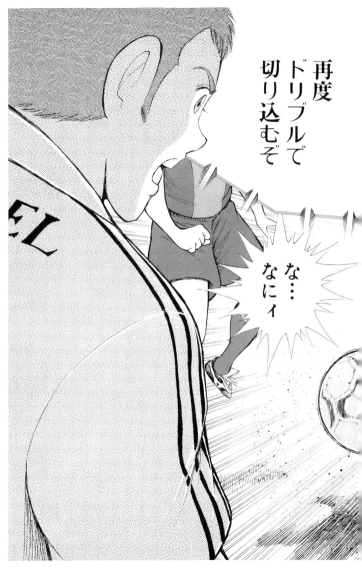

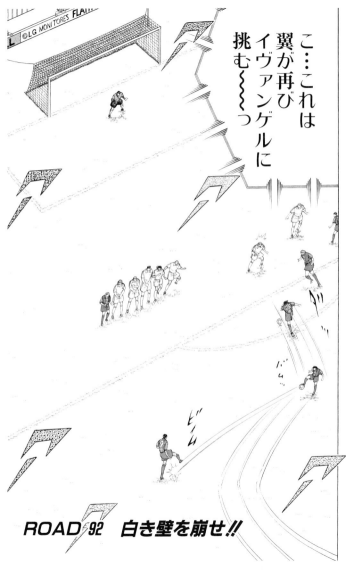

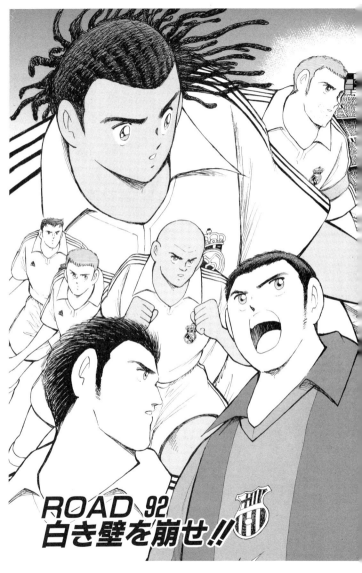

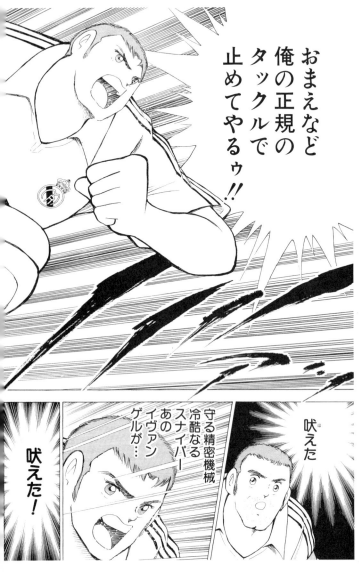

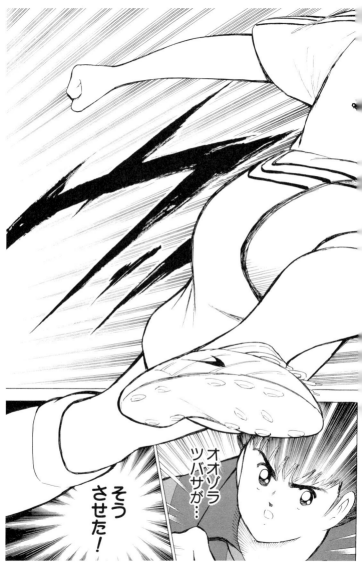

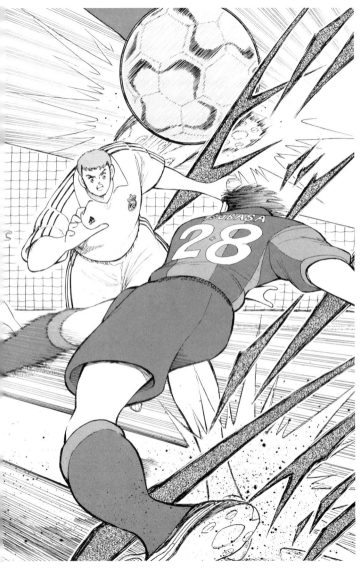

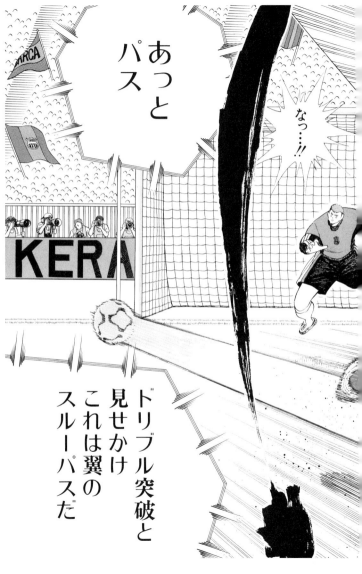

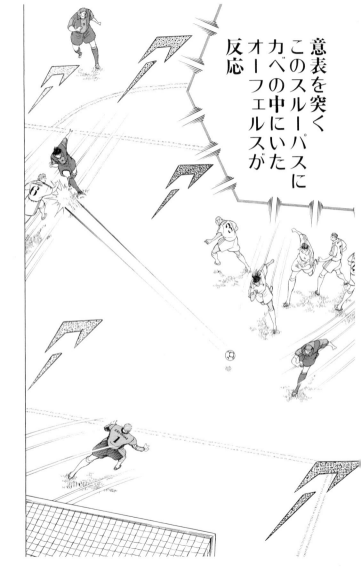

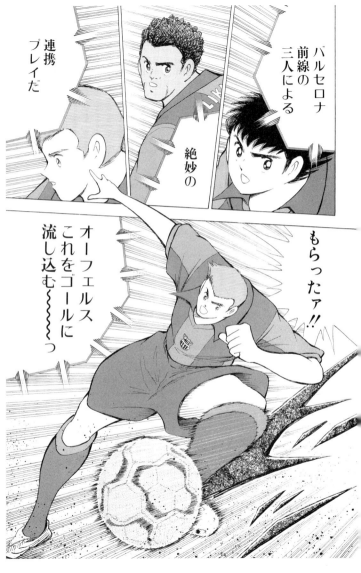

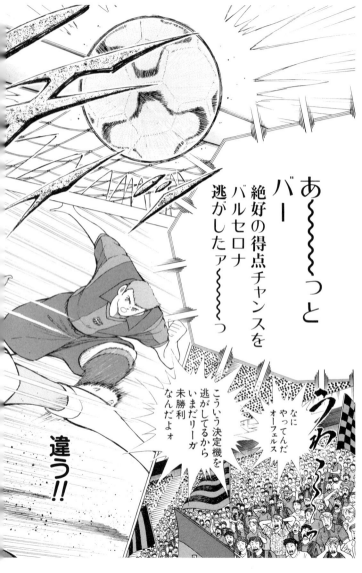

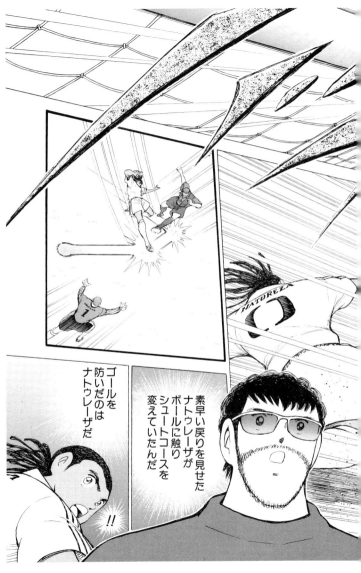

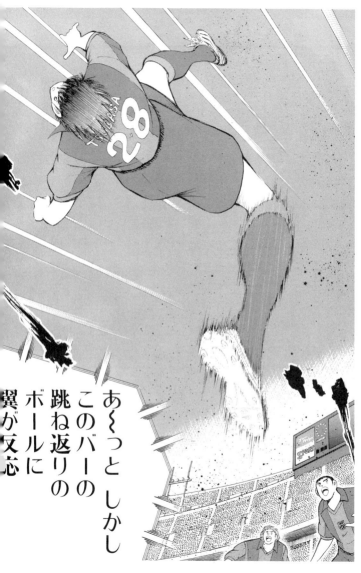

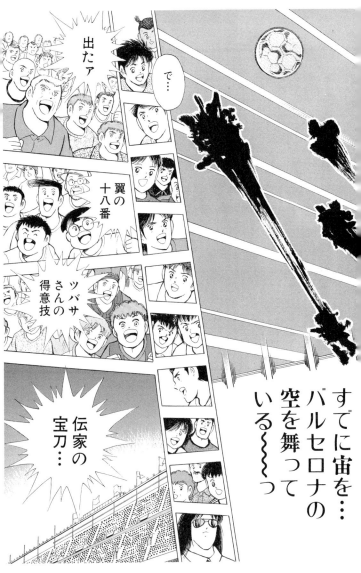

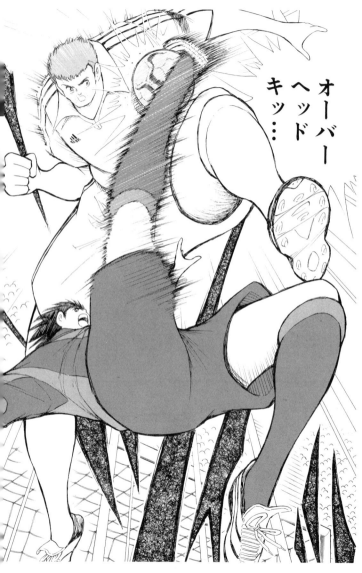

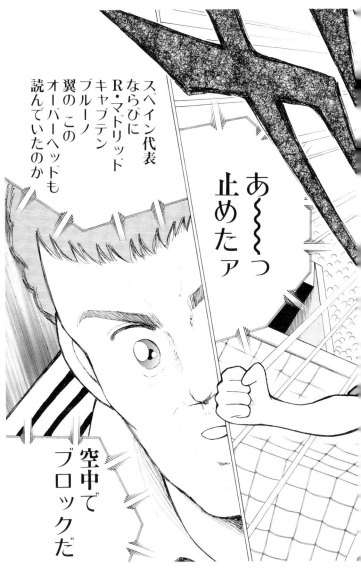

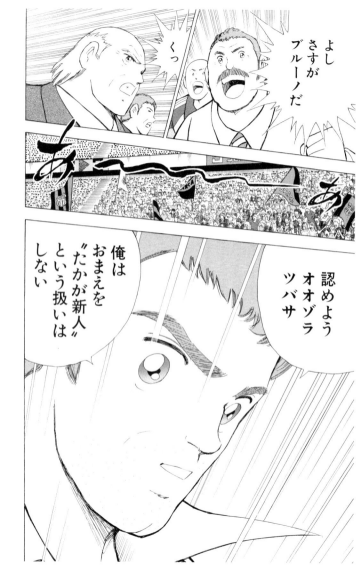

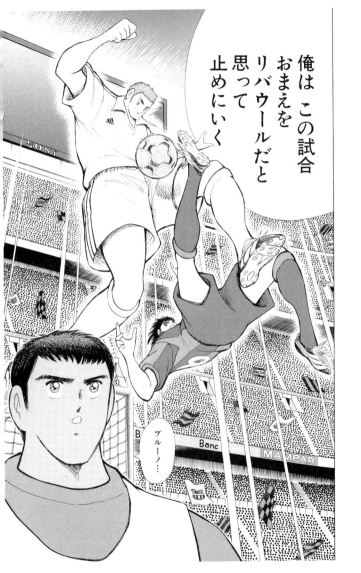

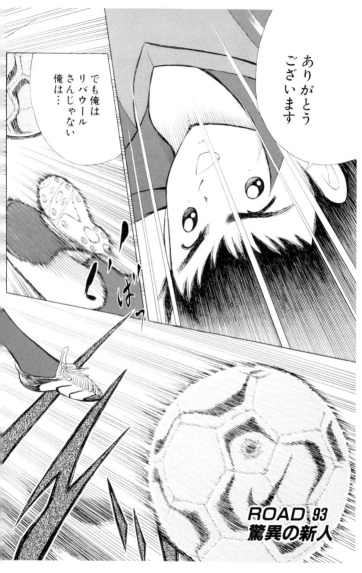

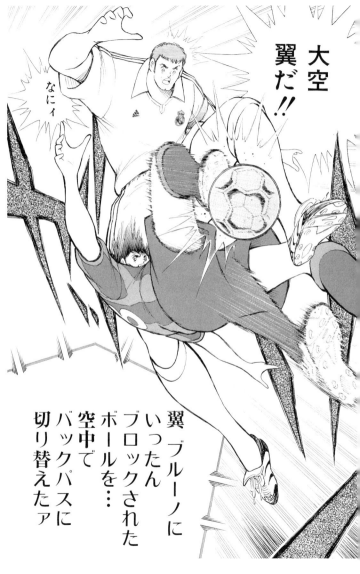

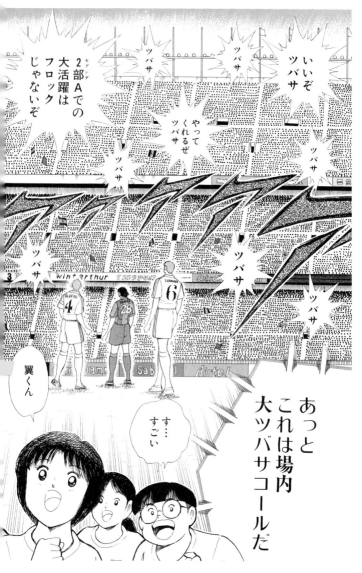

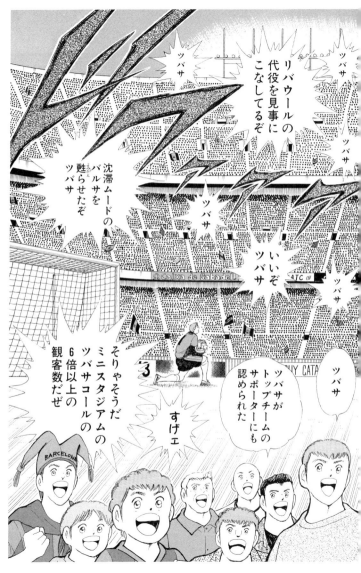

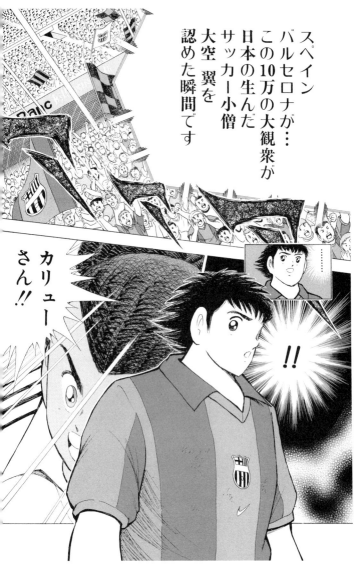

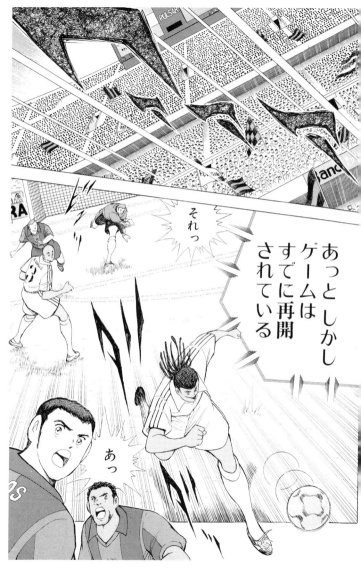

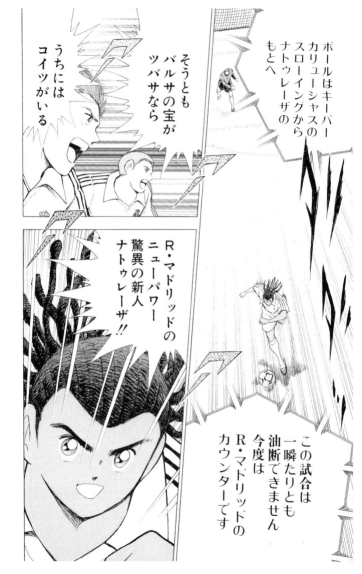

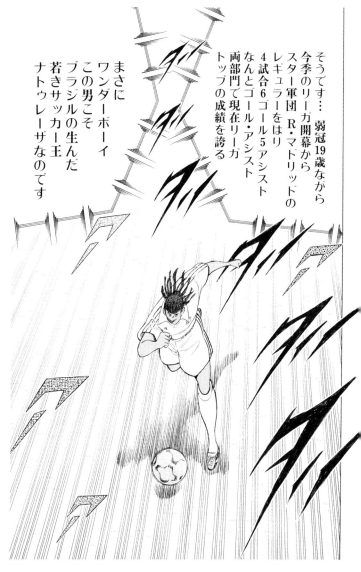

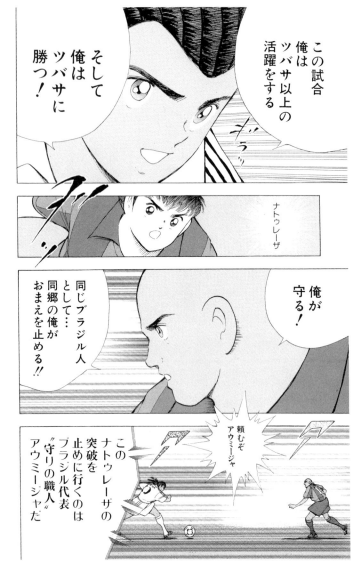

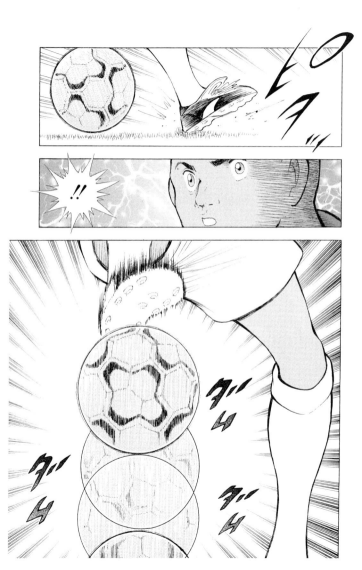

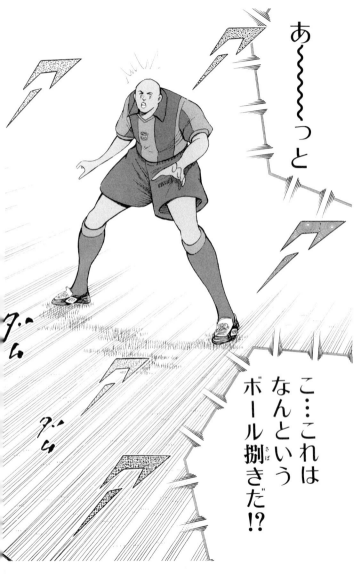

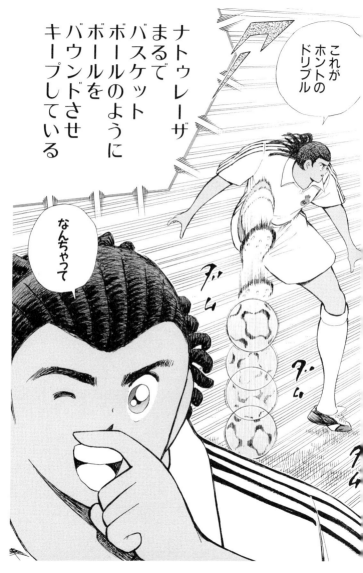

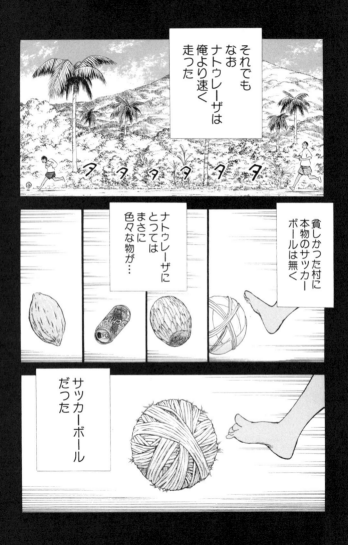

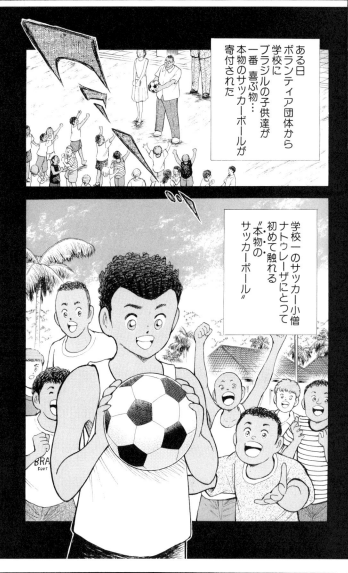

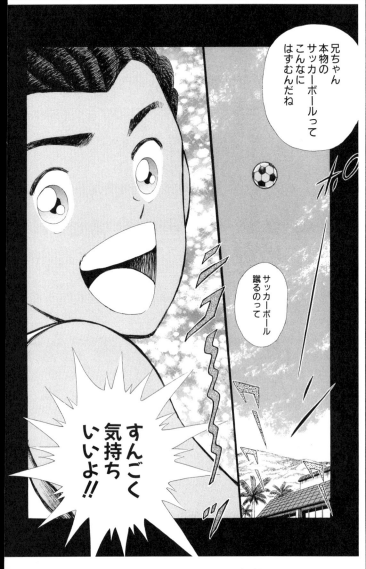

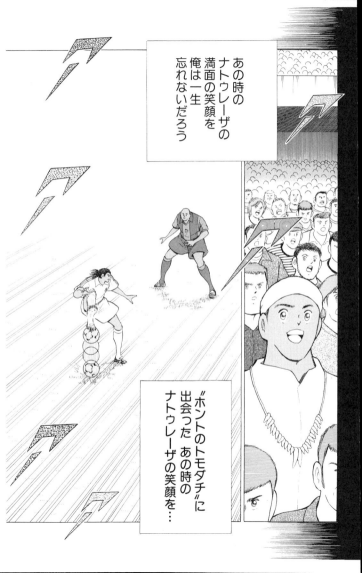

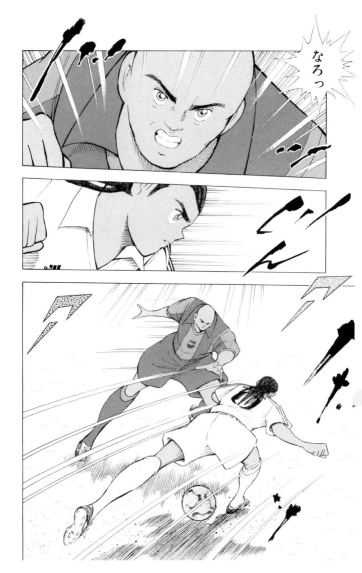

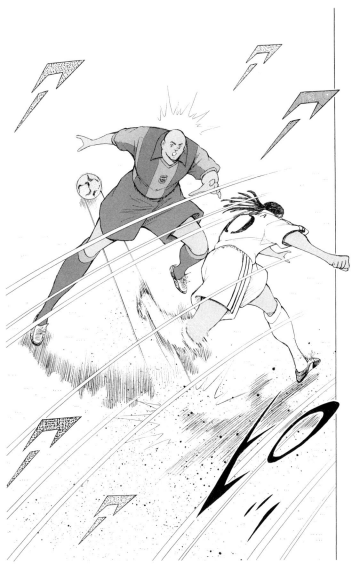

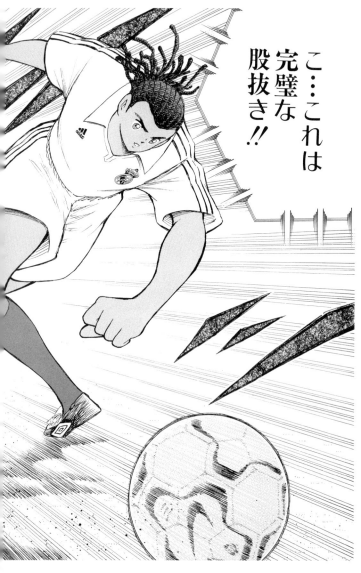

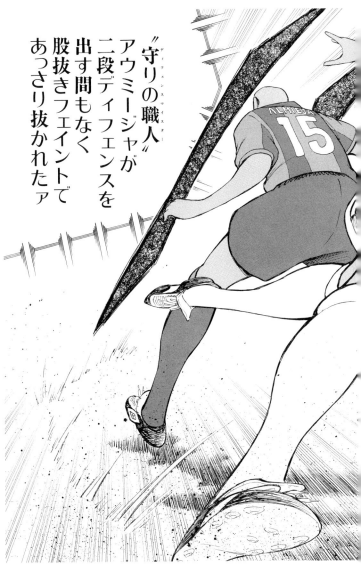

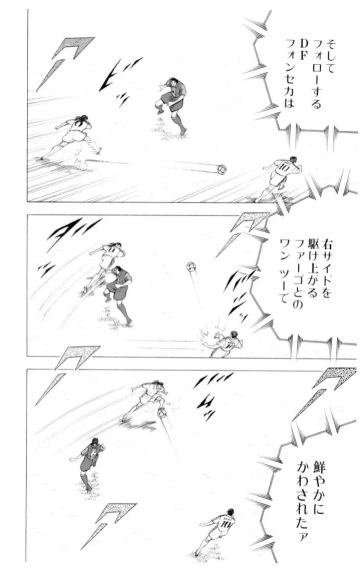

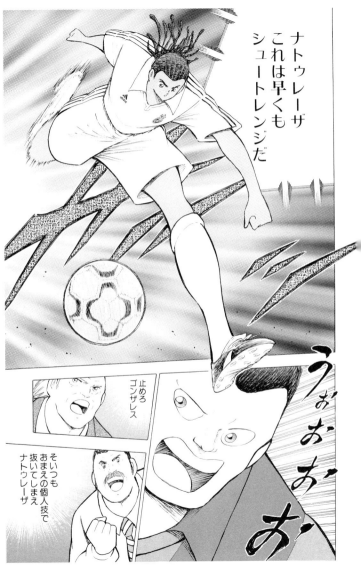

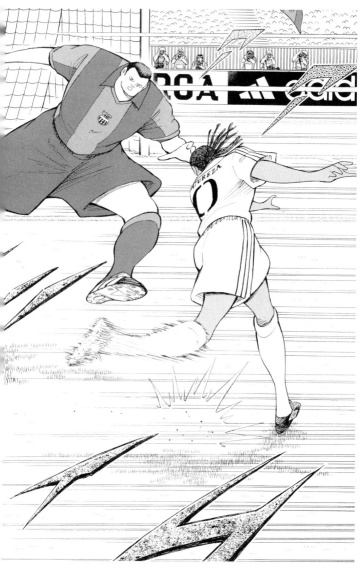

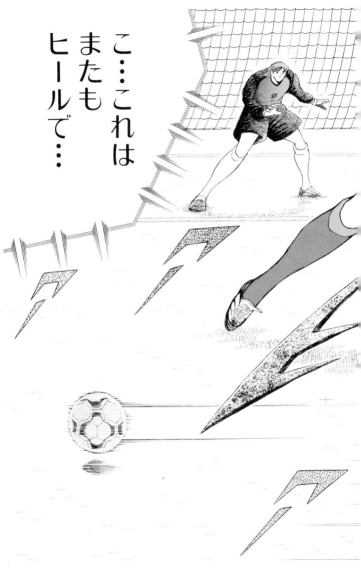

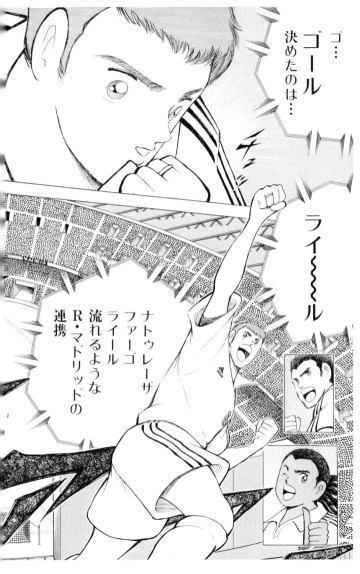

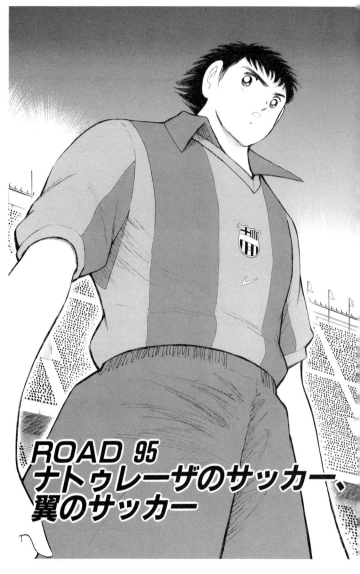

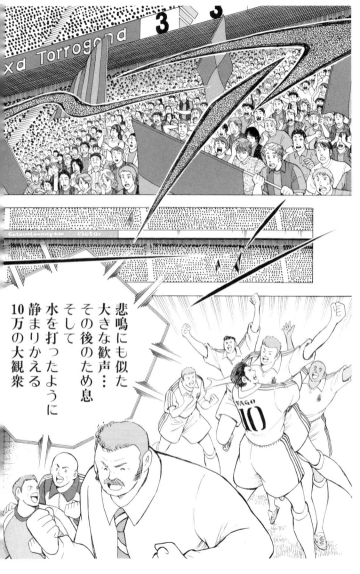

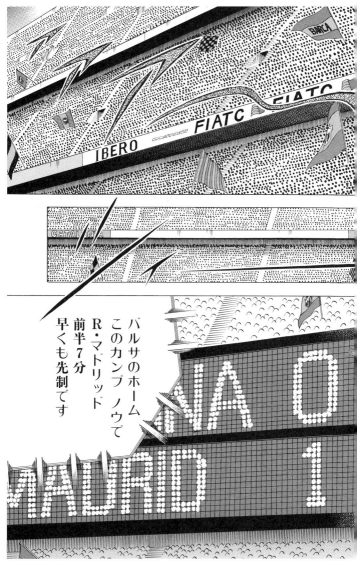

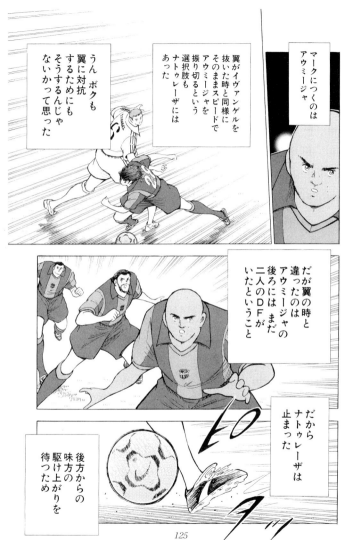

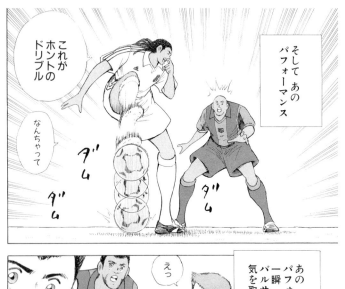
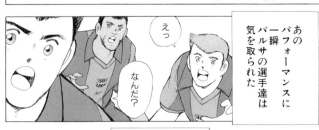
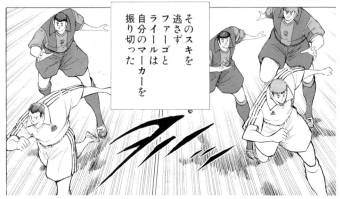

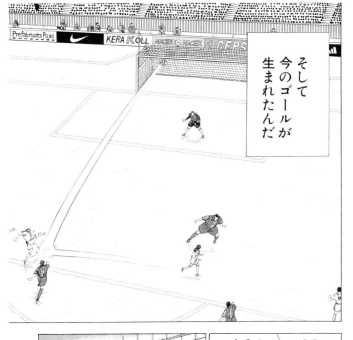

そして今のゴールが生まれたんだ

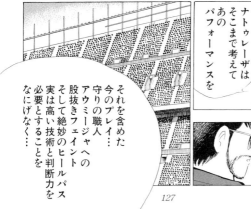

ナトゥレーザはそこまで考えてあのパフォーマンスを

それを含めた今のプレイ…
守りの職人アウミージャへの股抜きフェイント
そして絶妙のヒールパス
実は高い技術と判断力を必要とすることをなにげなく…

ああたぶんな

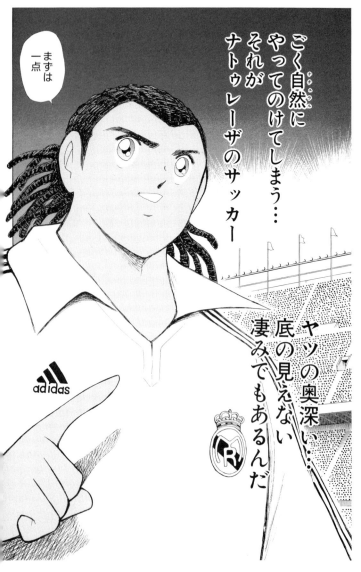

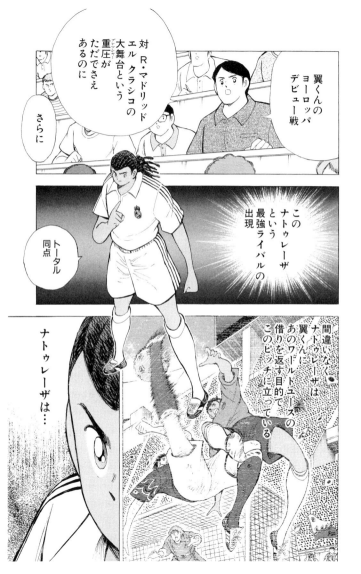

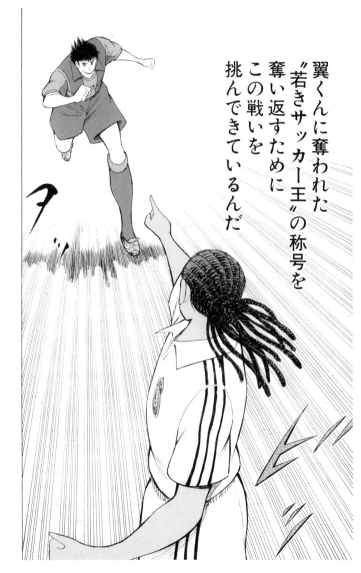

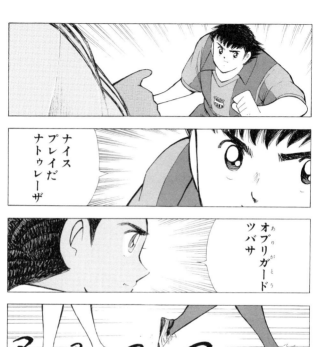

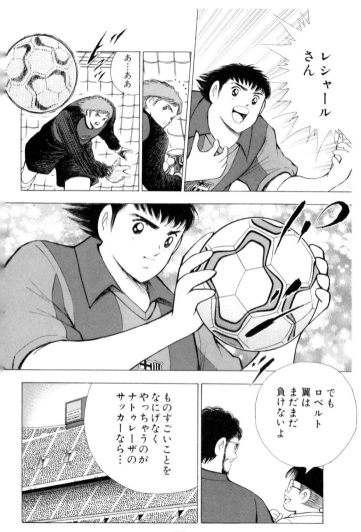

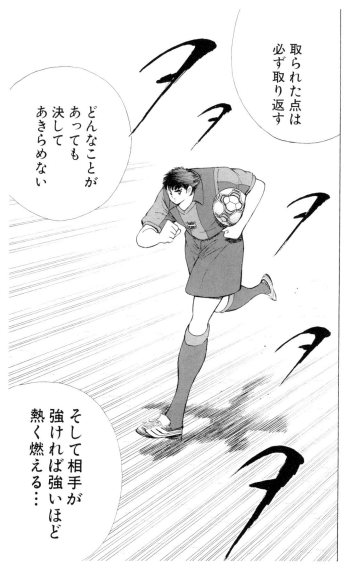

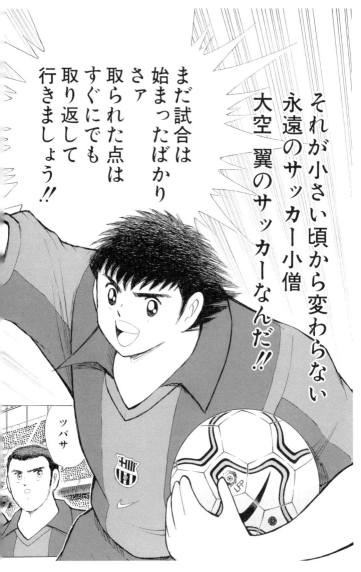

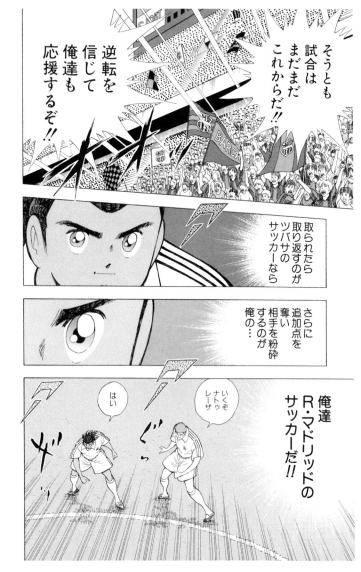

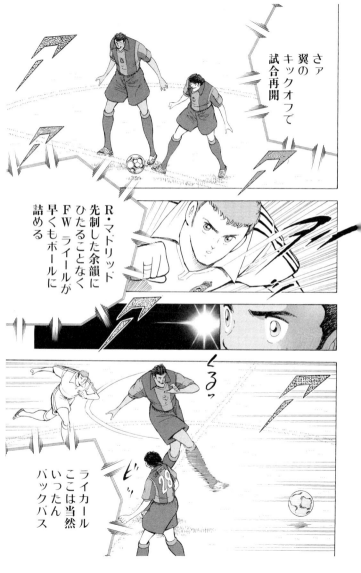

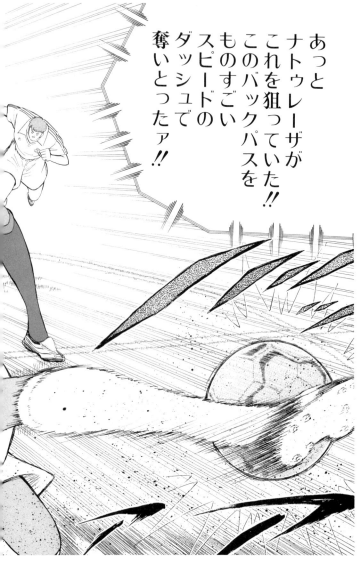

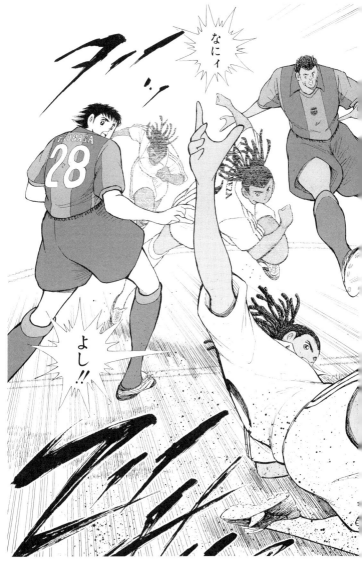

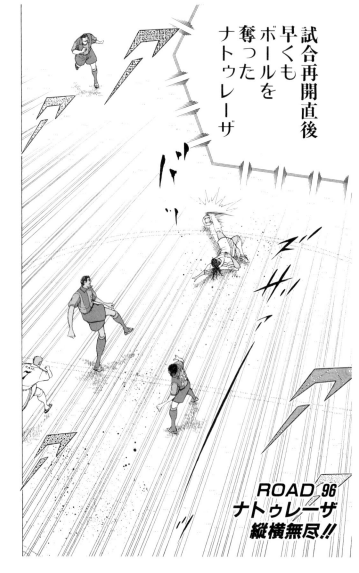

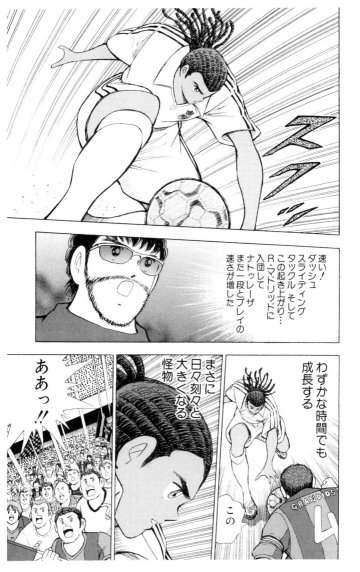

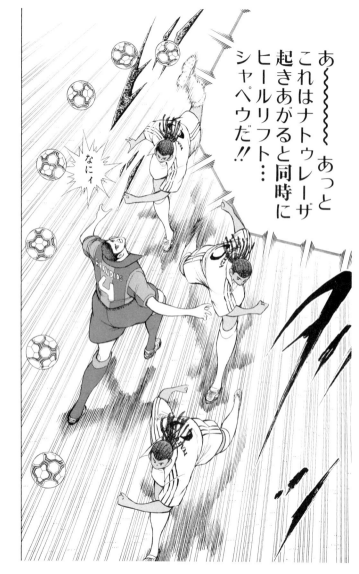

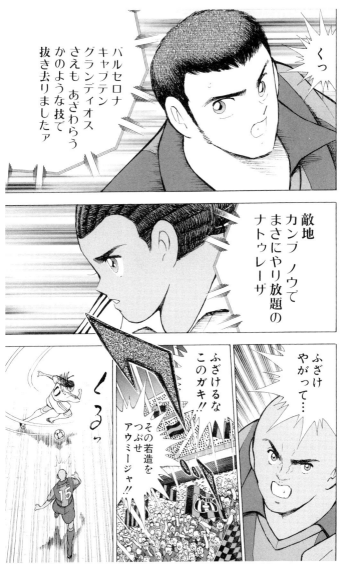

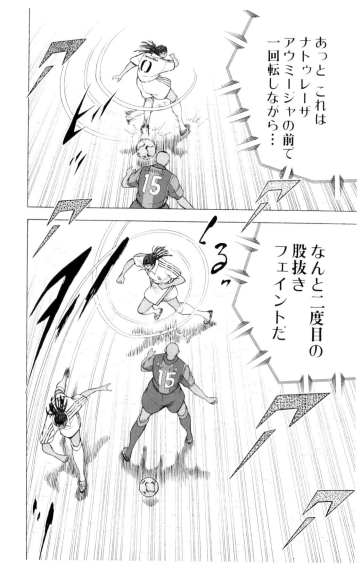

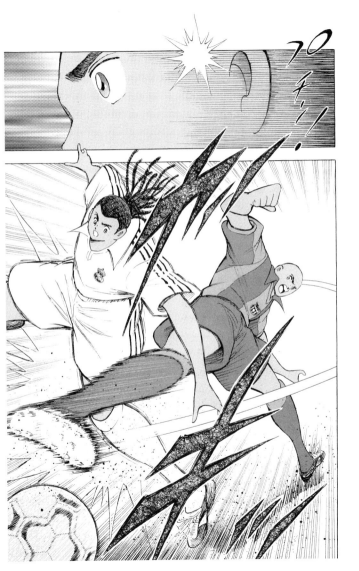

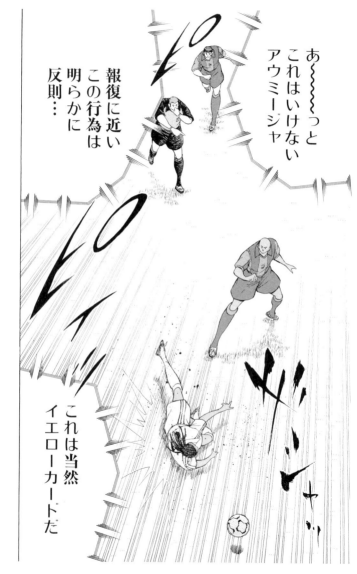

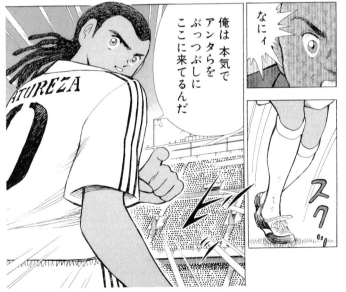

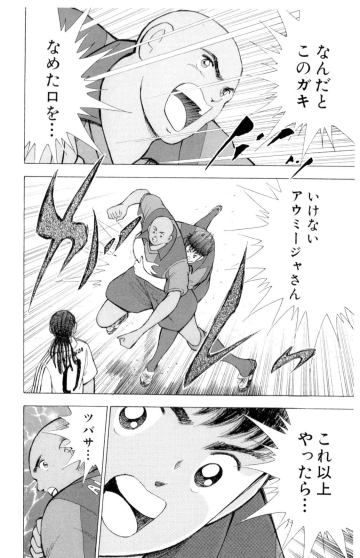

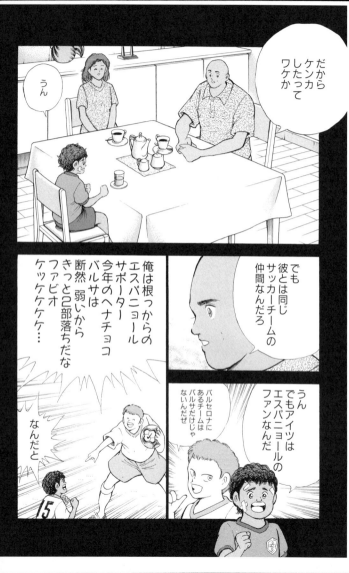

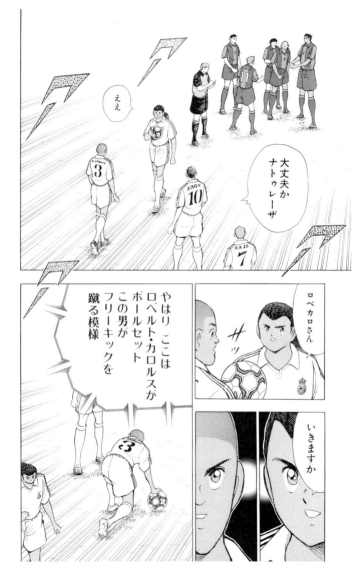

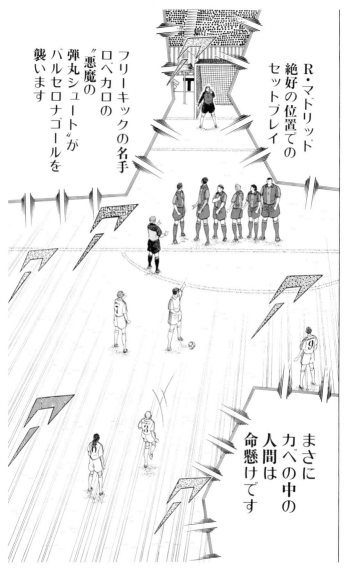

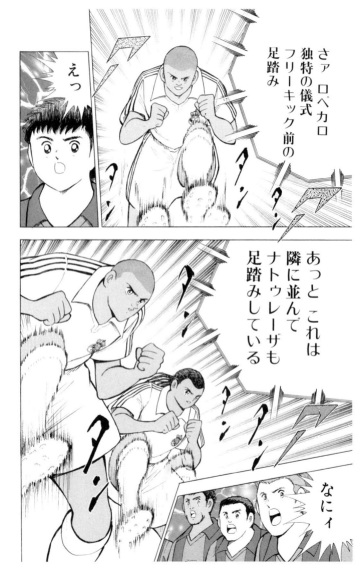

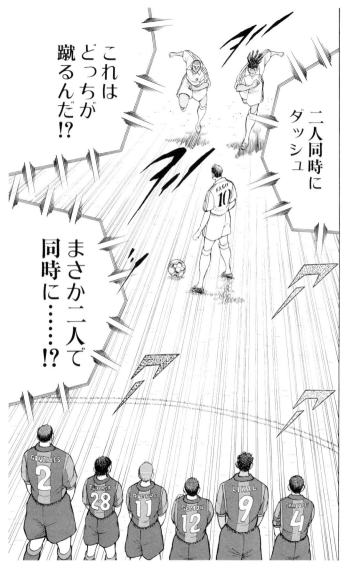

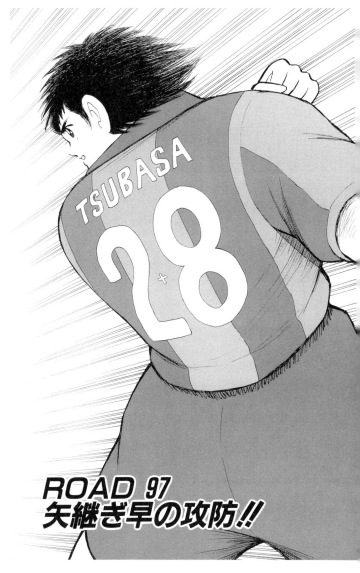

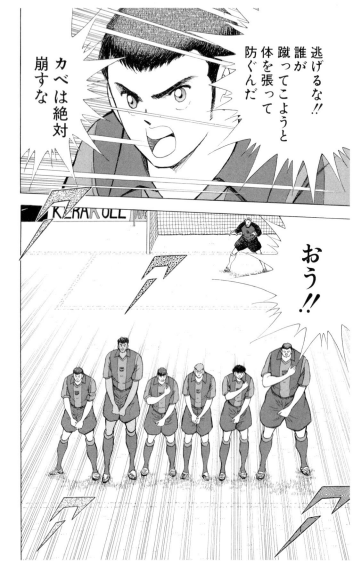

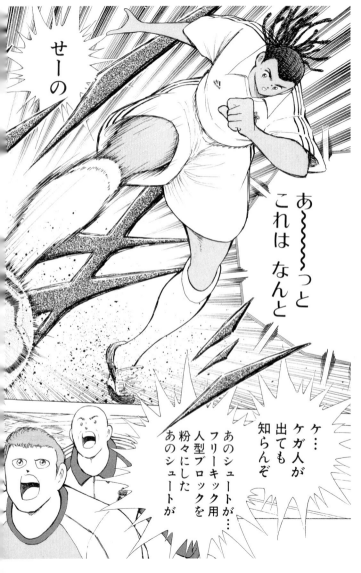

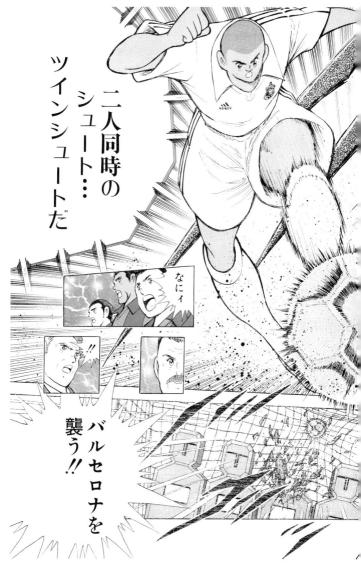

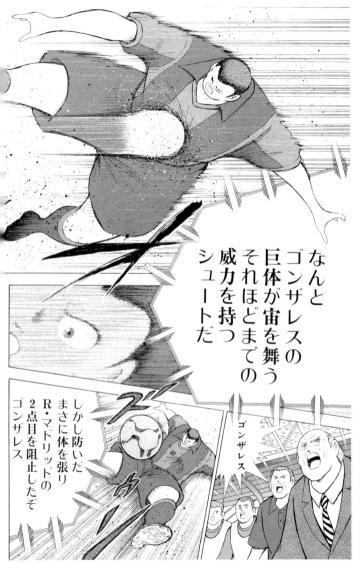

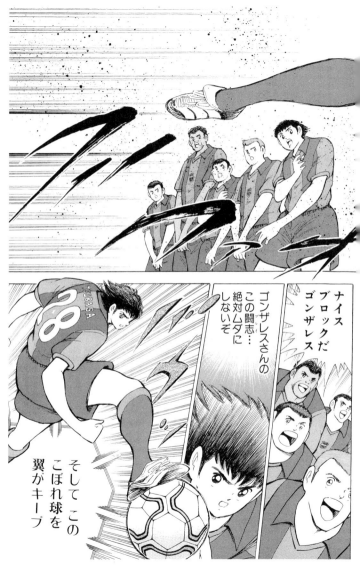

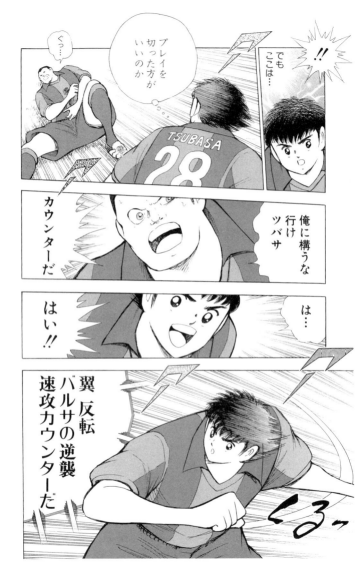

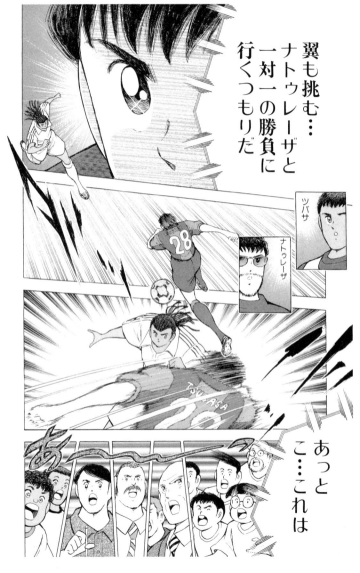

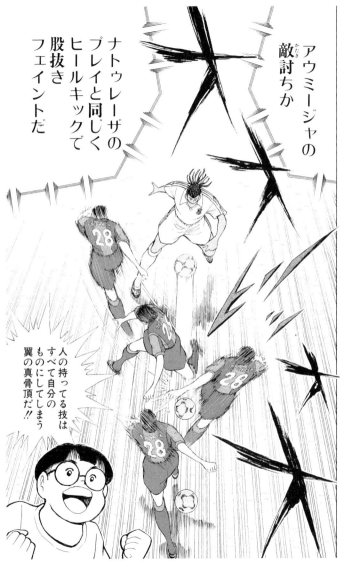

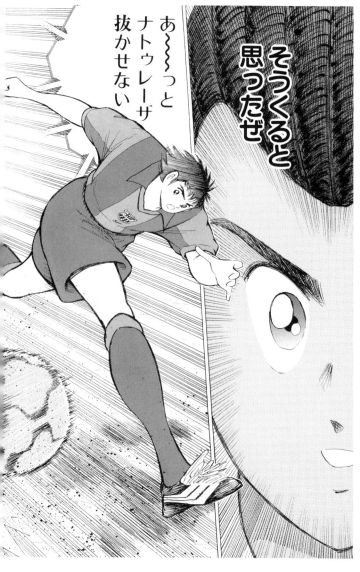

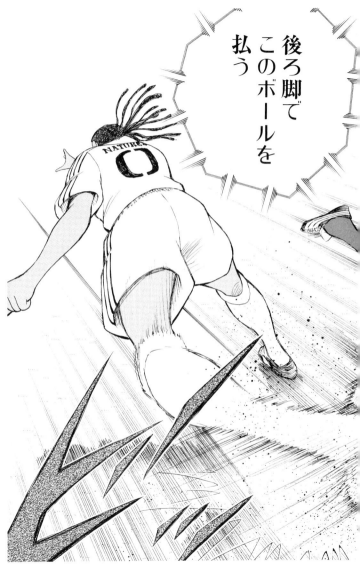

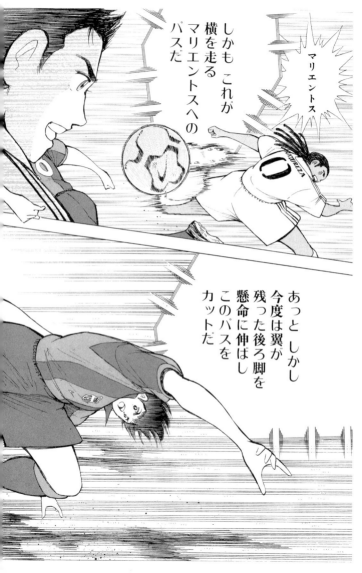

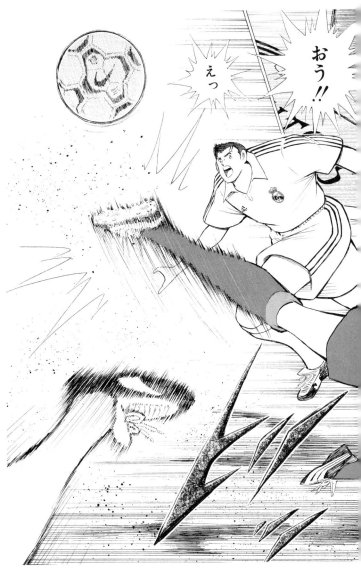

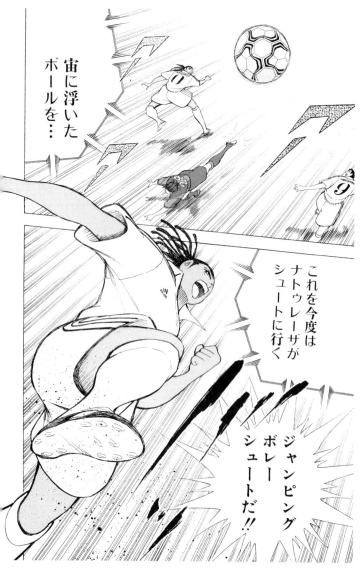

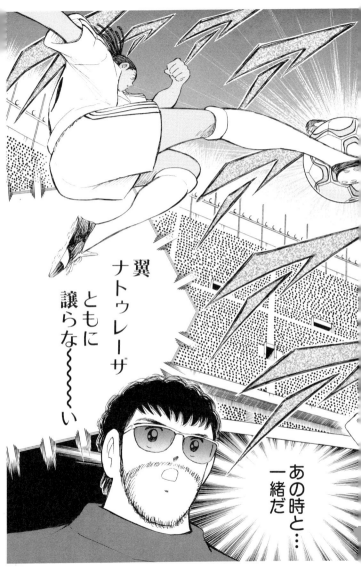

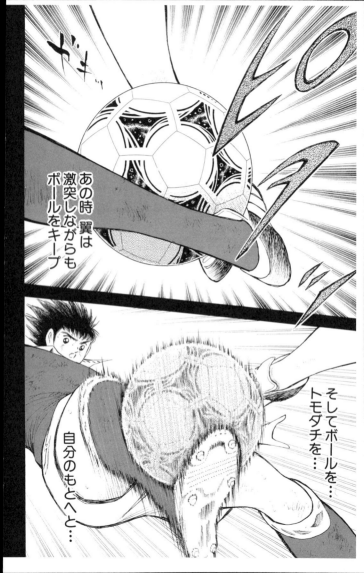

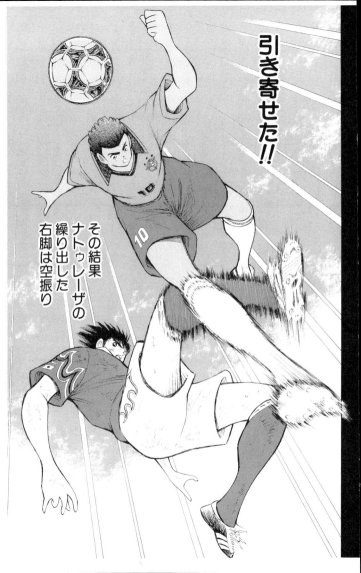

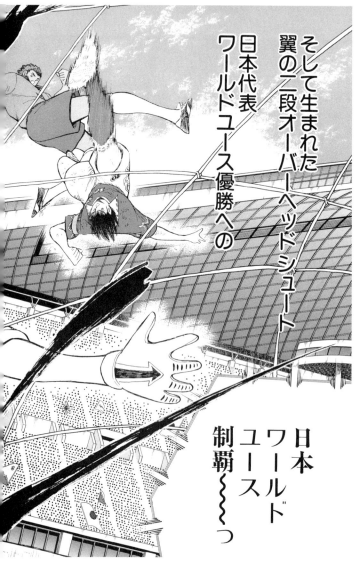

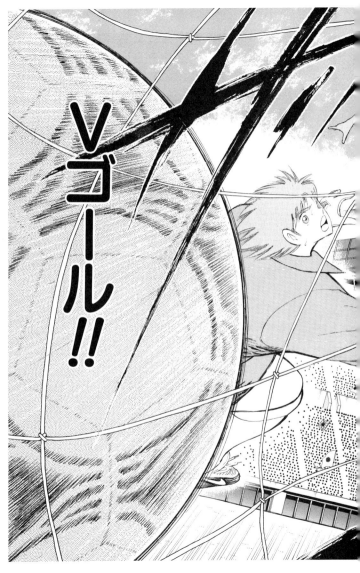

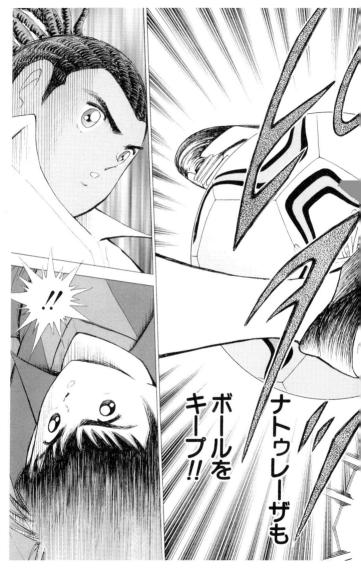

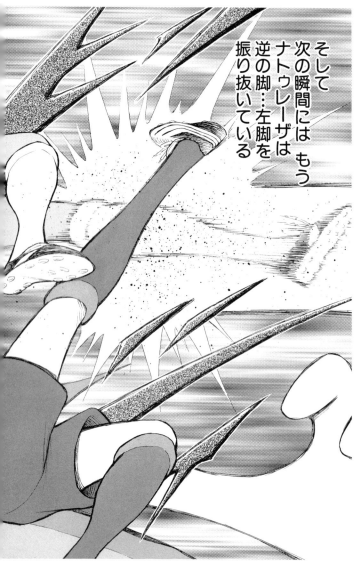

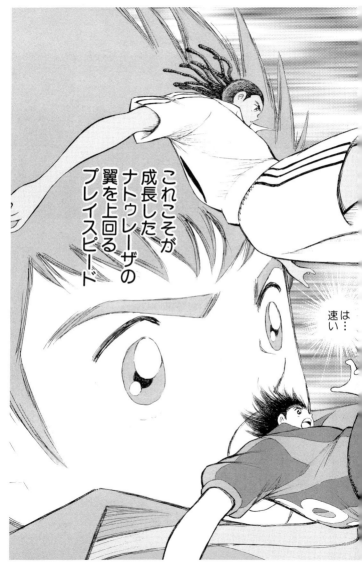

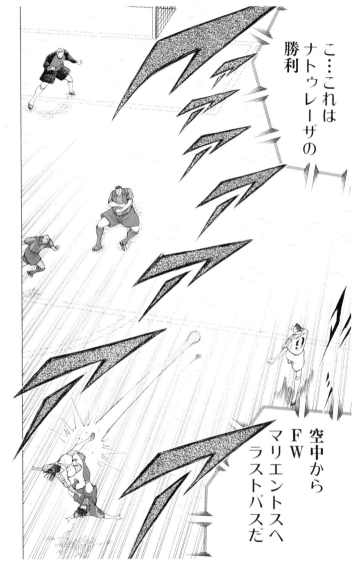

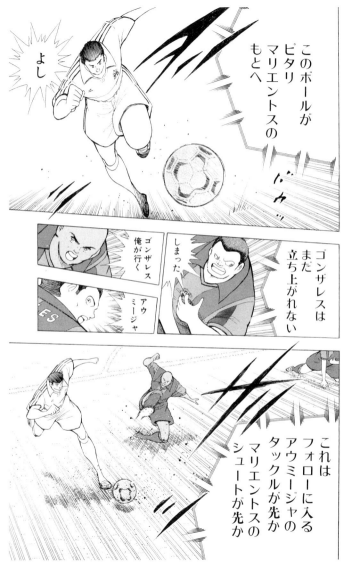

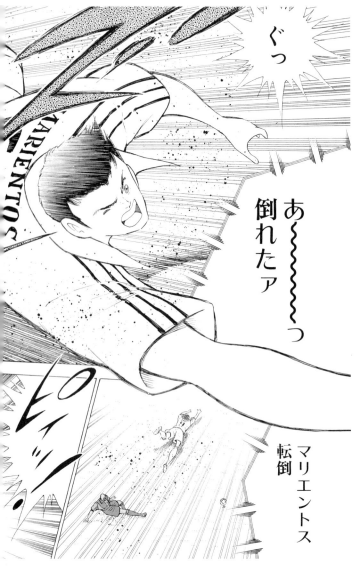

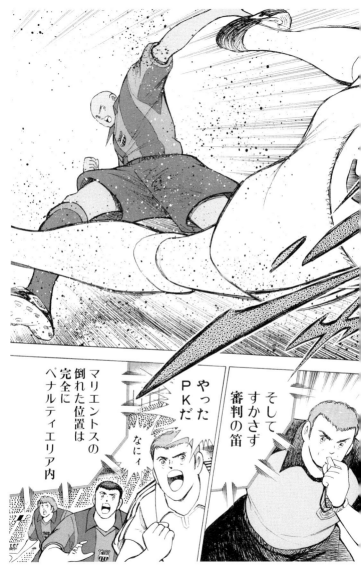

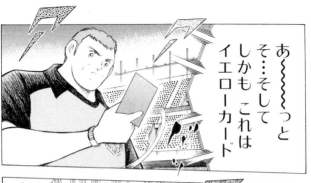
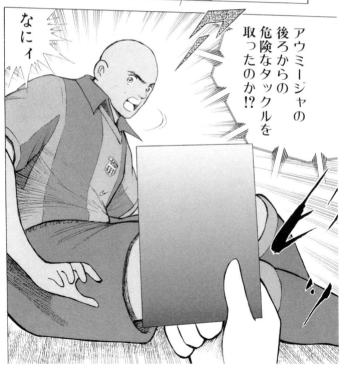

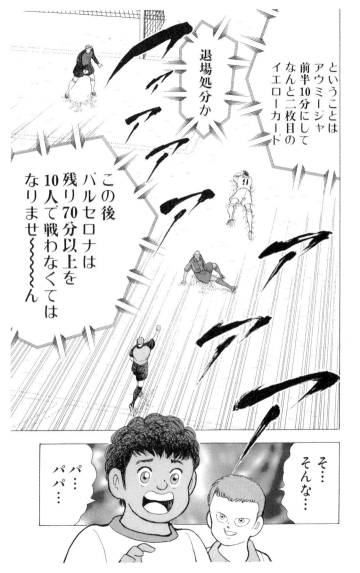

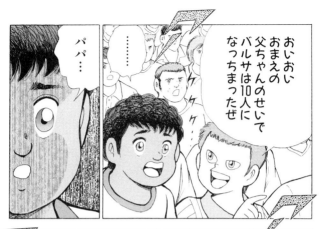

ROAD 99
反撃のチャンス

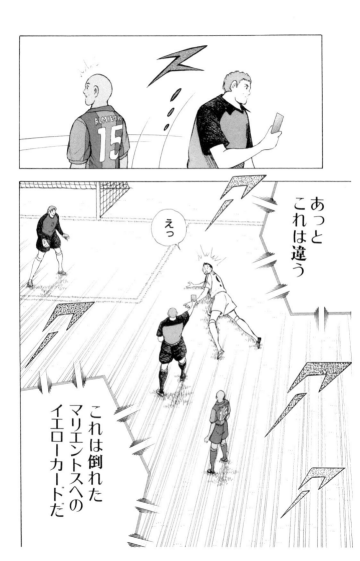

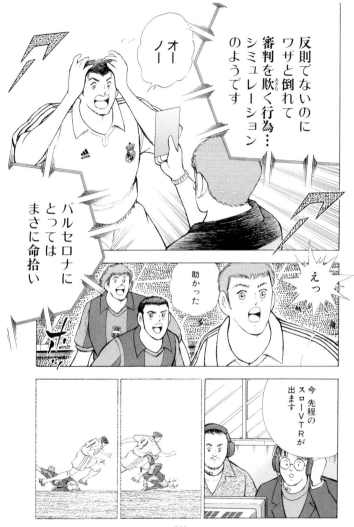

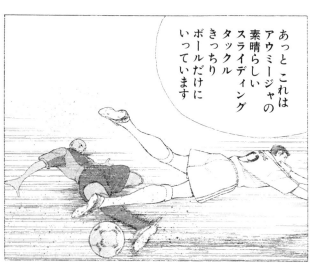
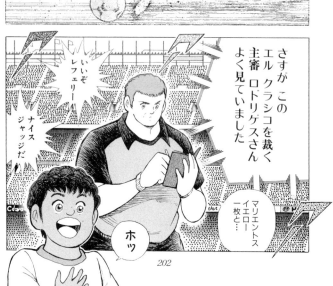

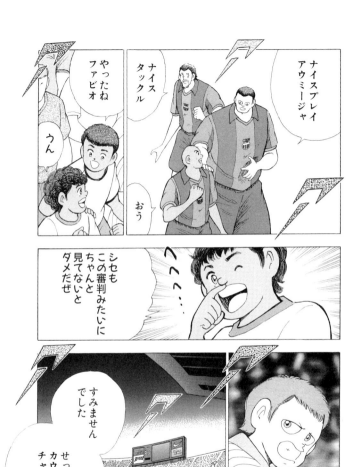

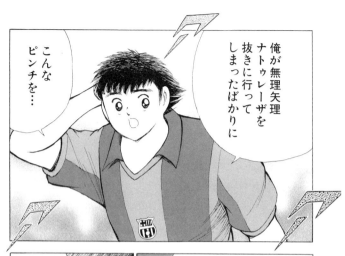
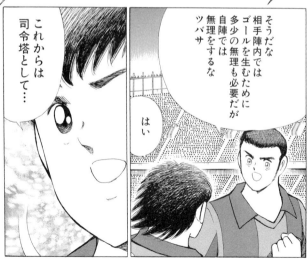

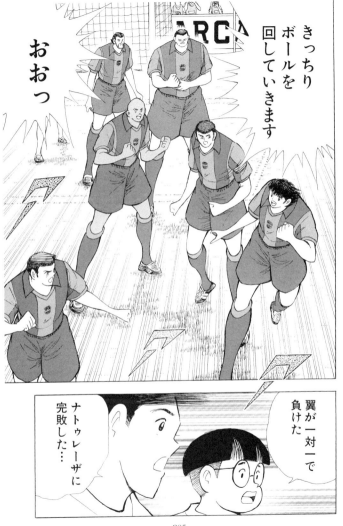

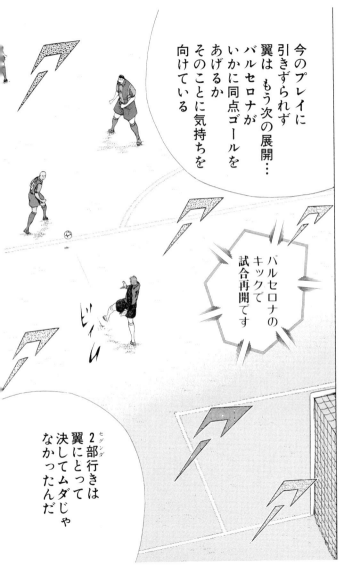

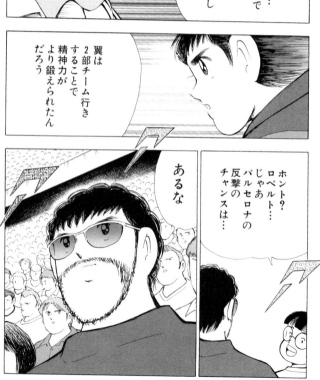

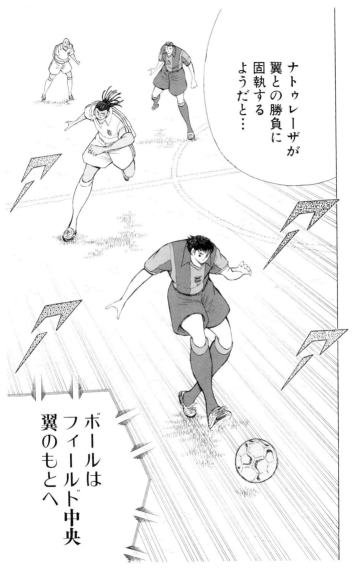

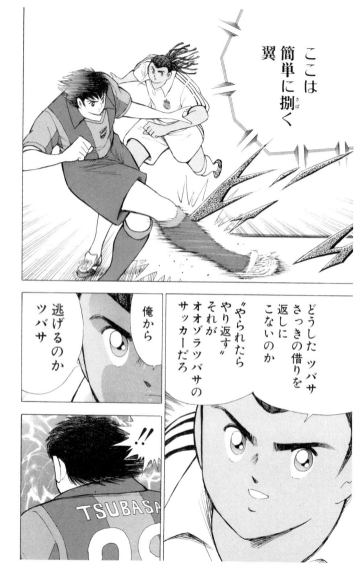

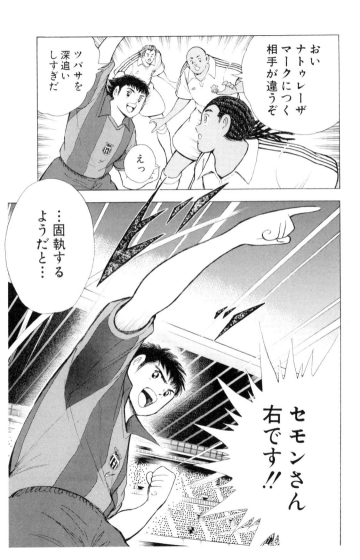

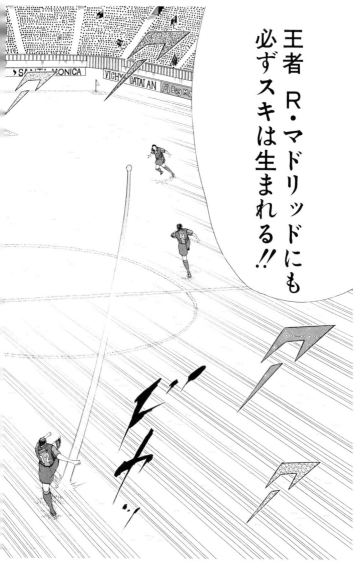

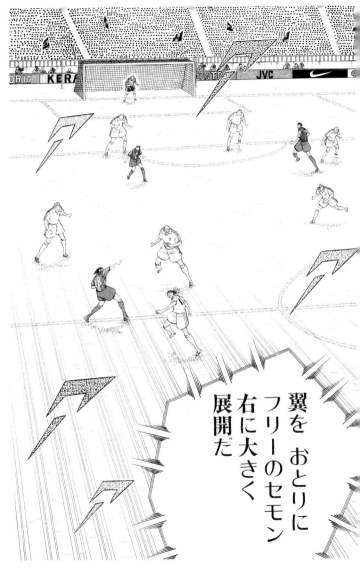

ROAD 100
バルサの新司令塔!!

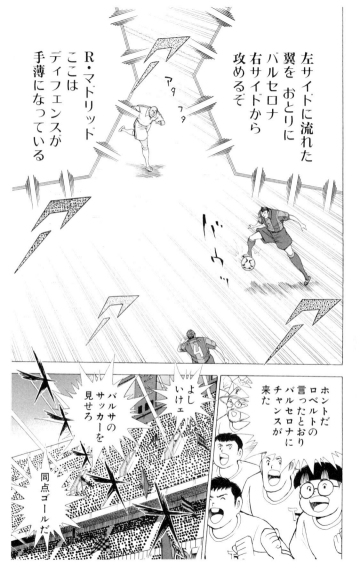

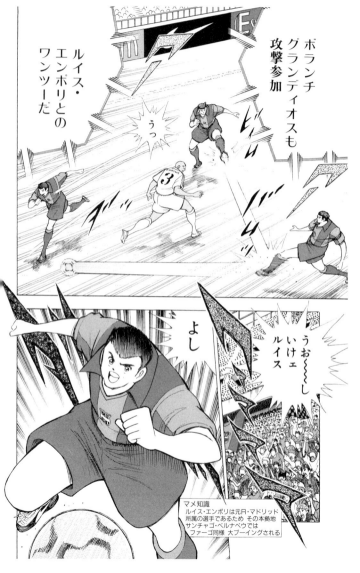

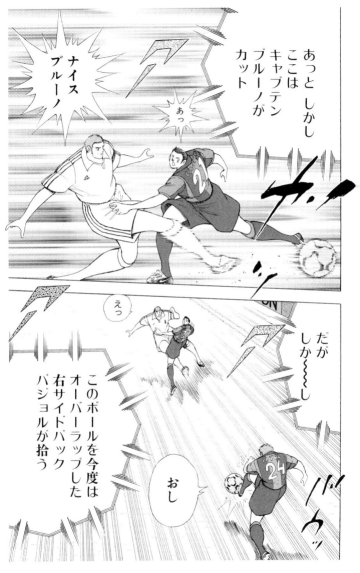

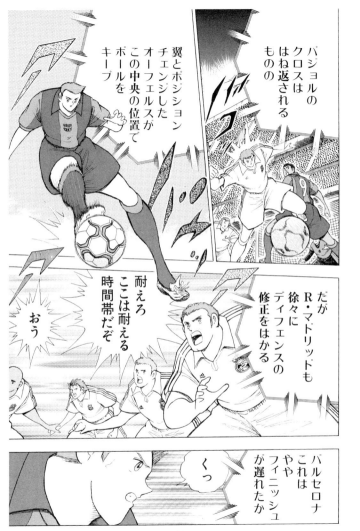

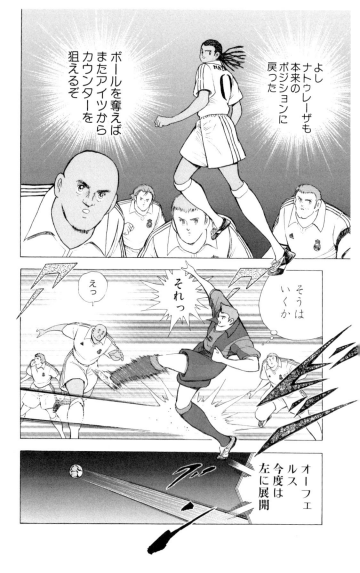

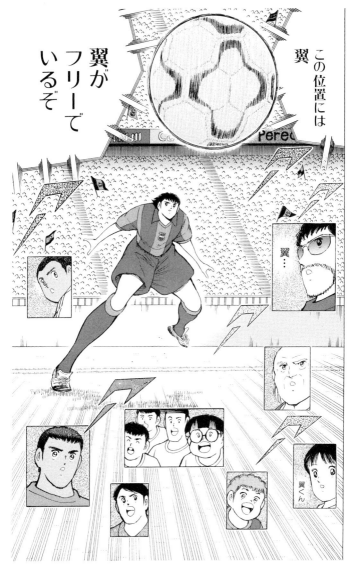

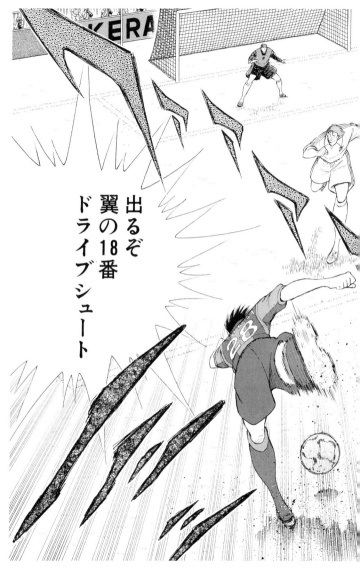

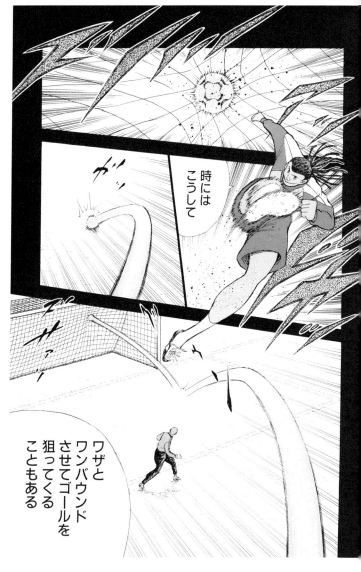

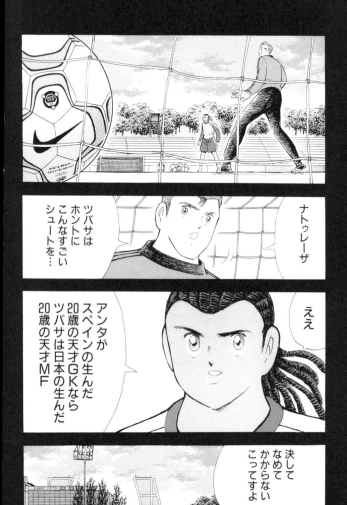

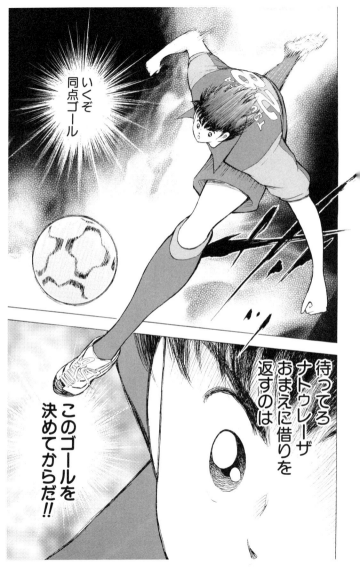

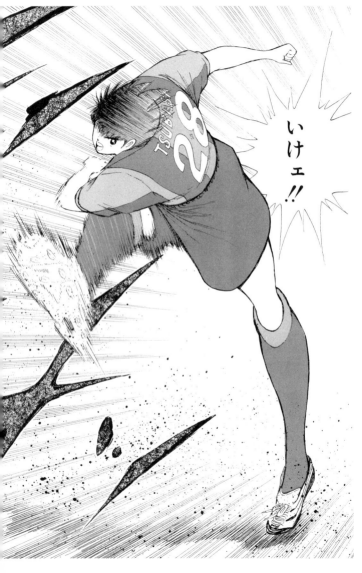

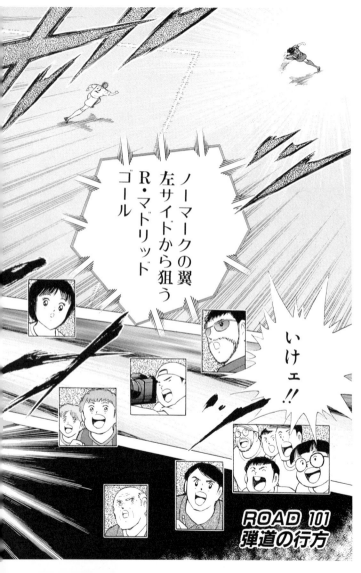

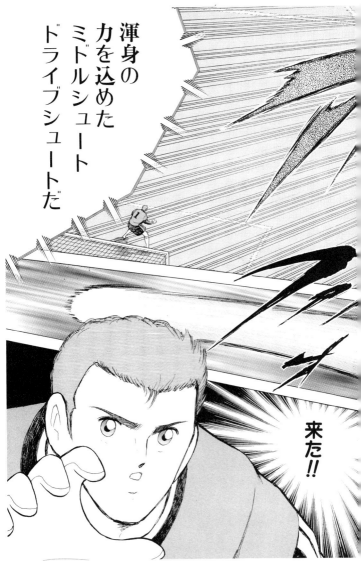

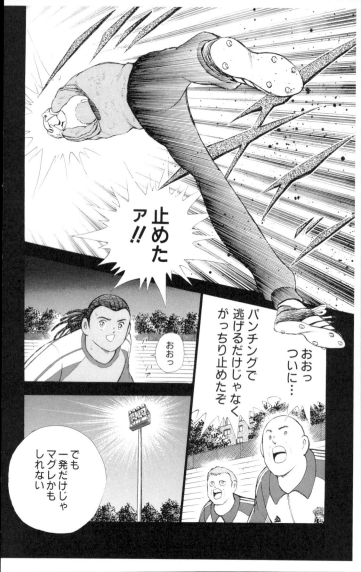

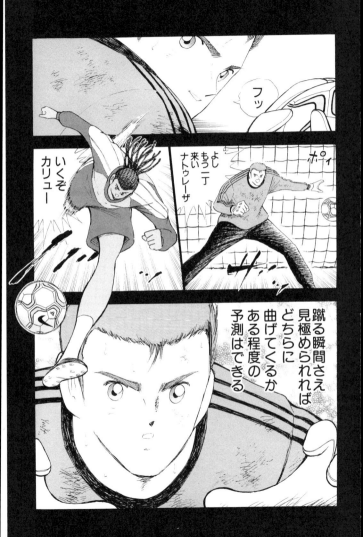

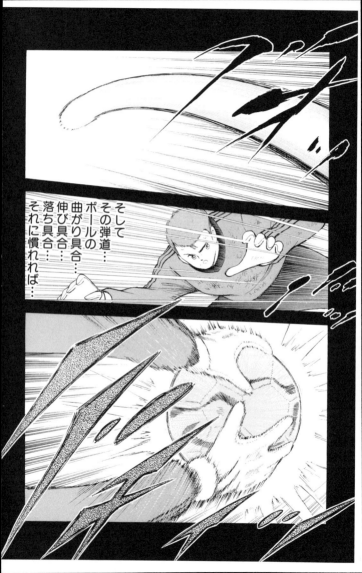

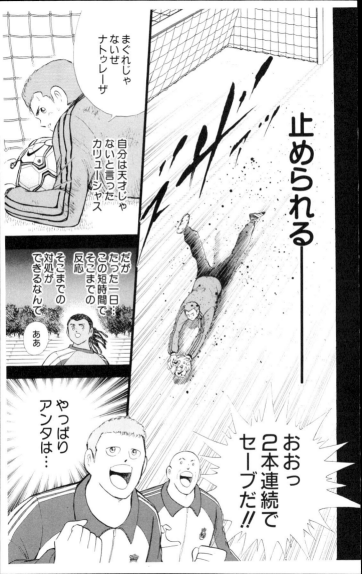

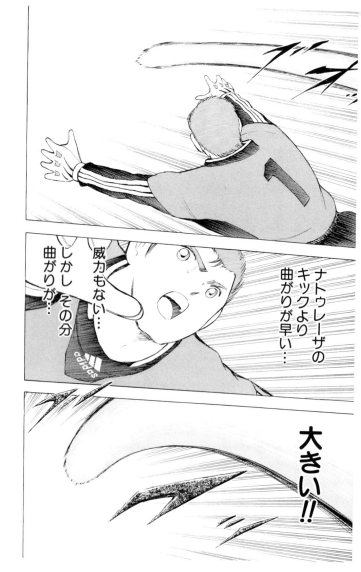

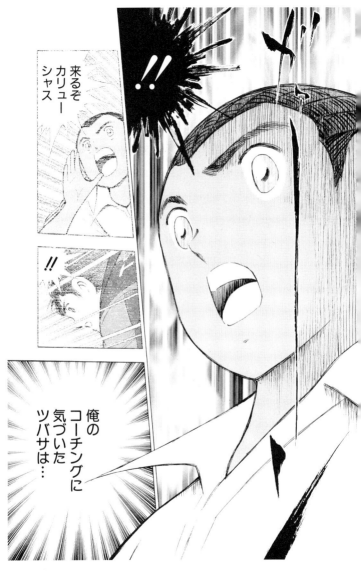

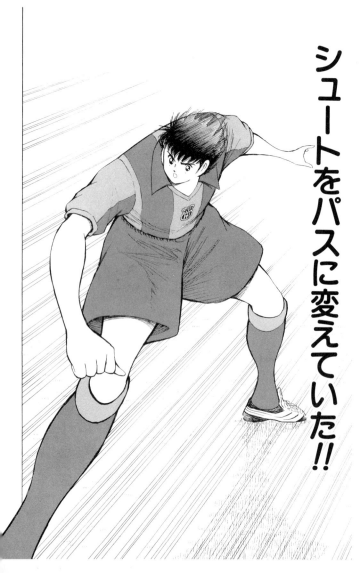

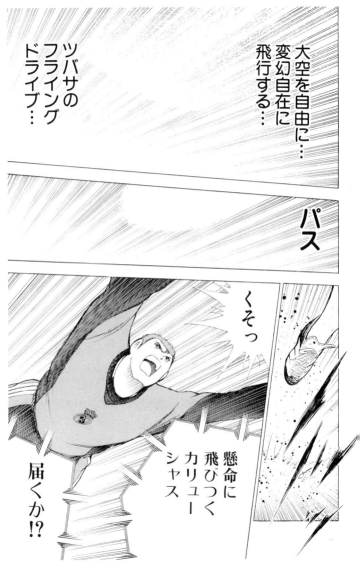

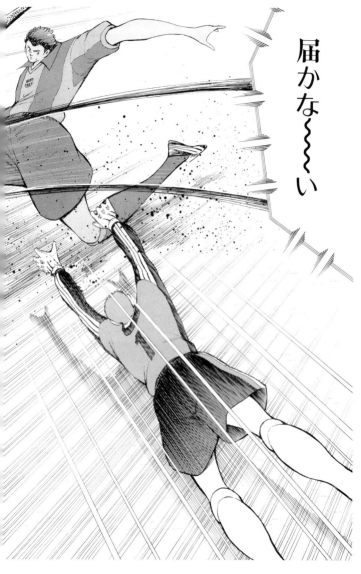

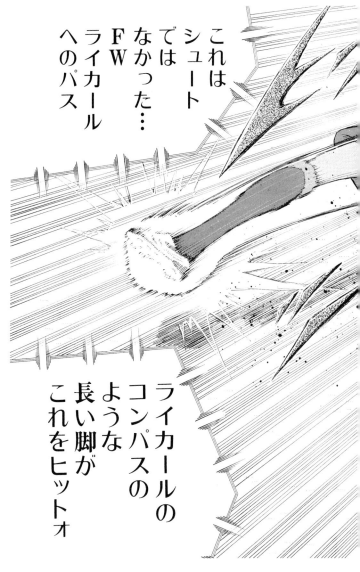

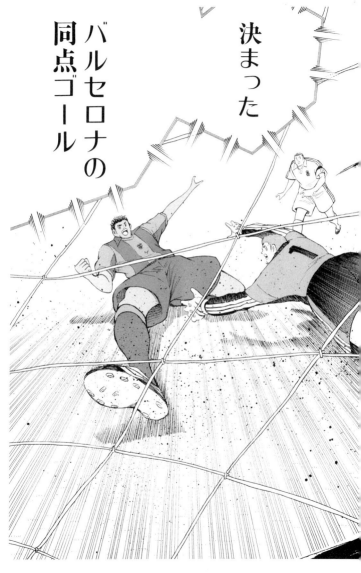

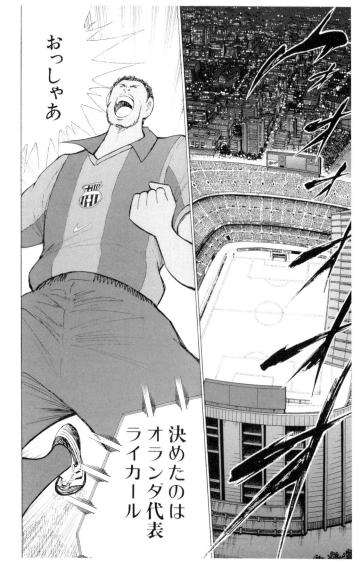

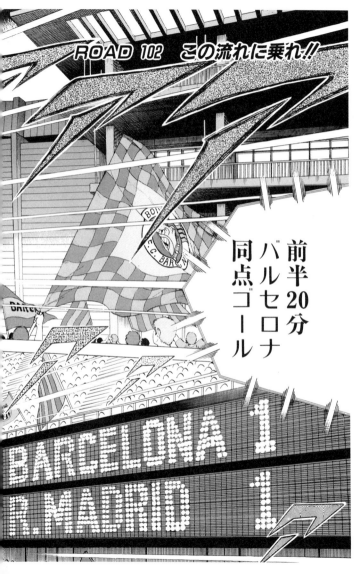

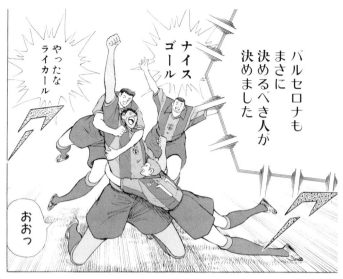
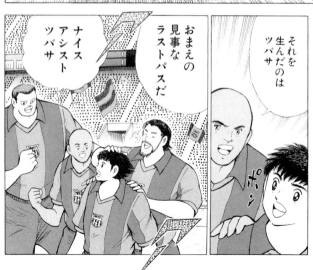

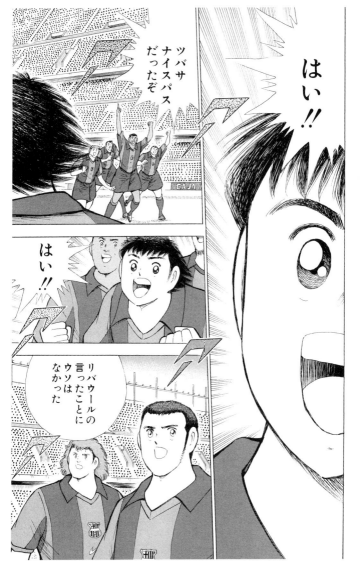

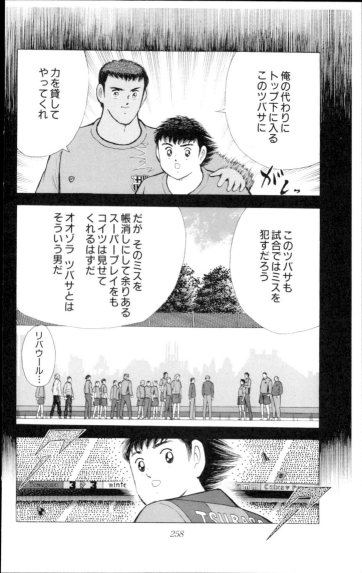

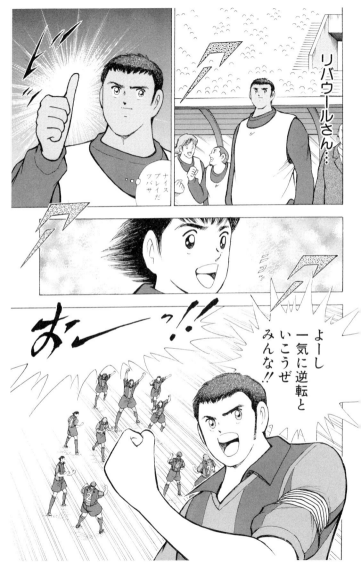

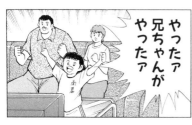

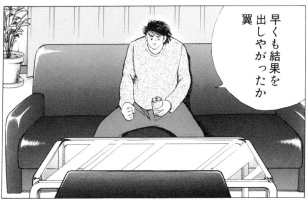

早くも結果を出しやがったか翼

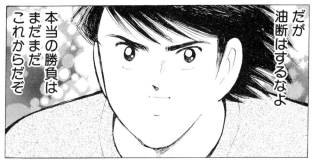

だが油断はするなよ
本当の勝負はまだまだこれからだぞ

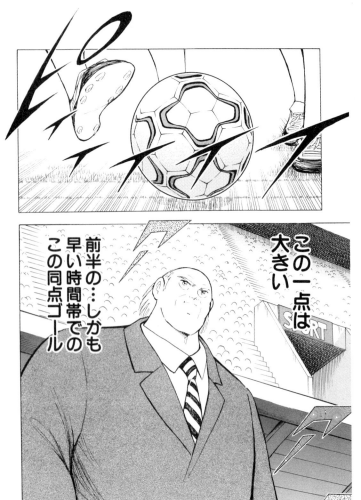

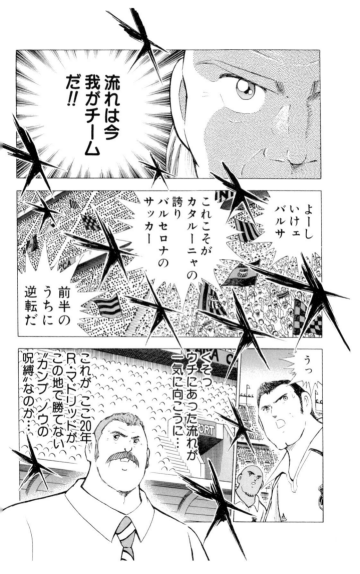

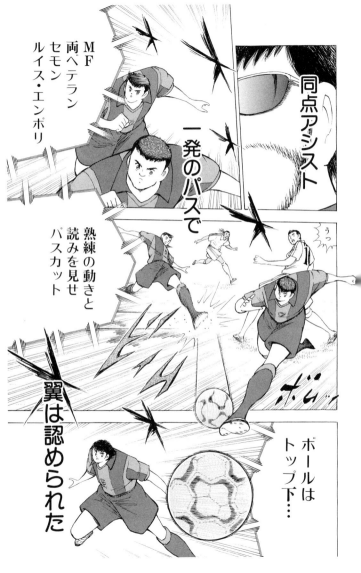

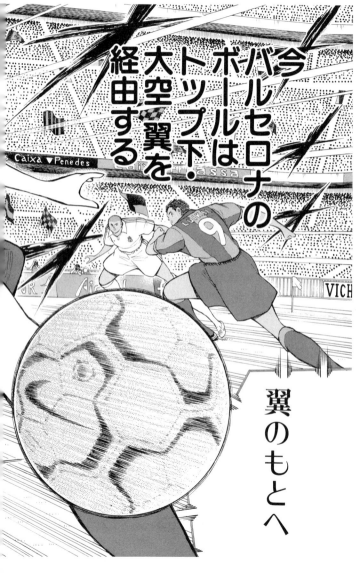

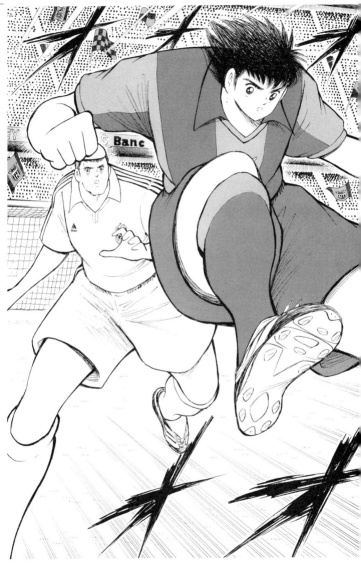

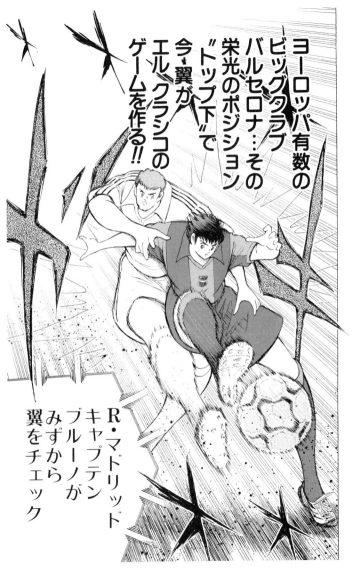

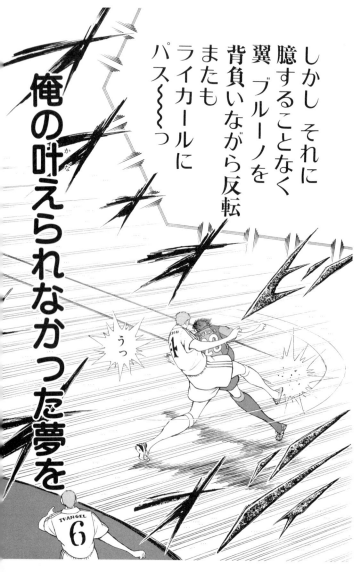

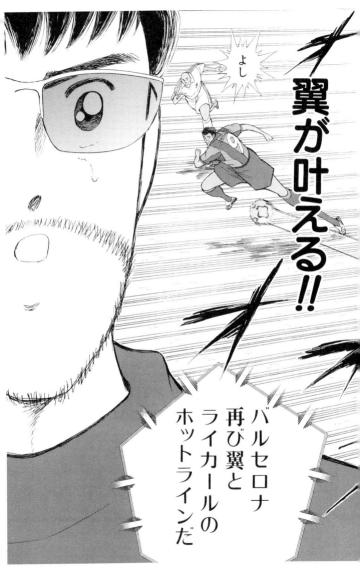

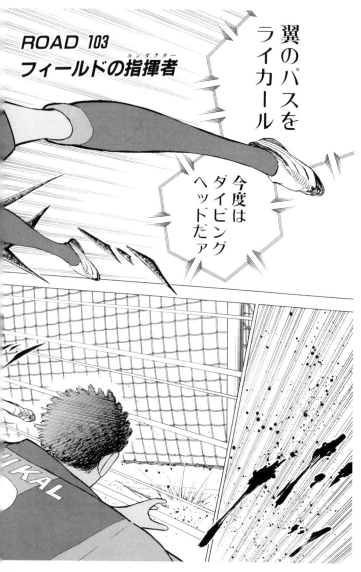

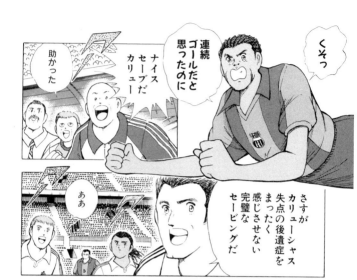

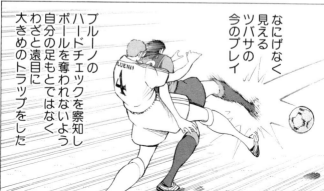

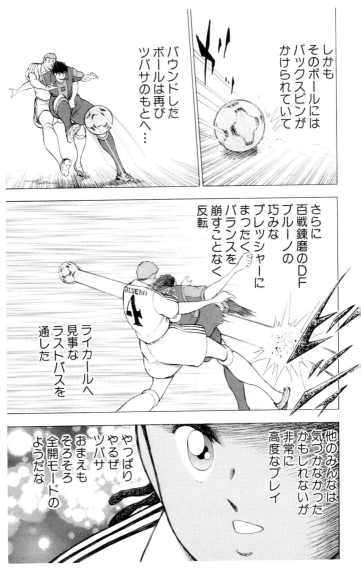

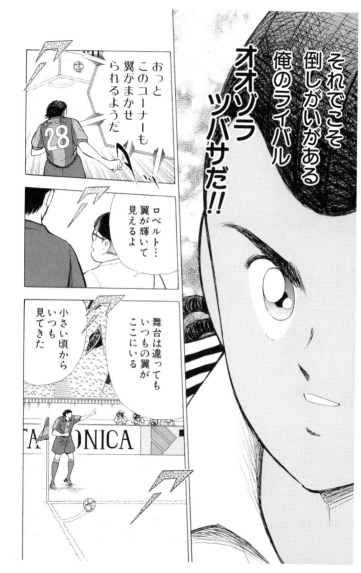

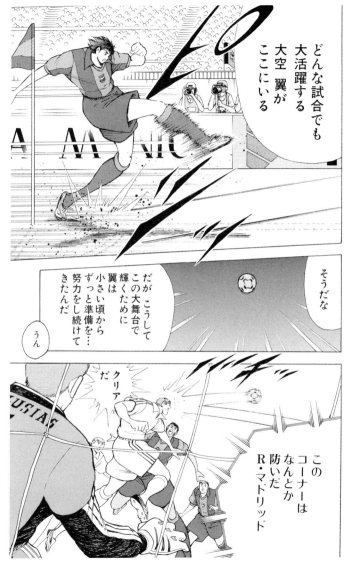

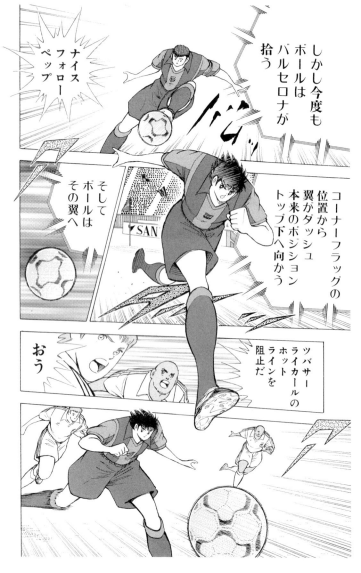

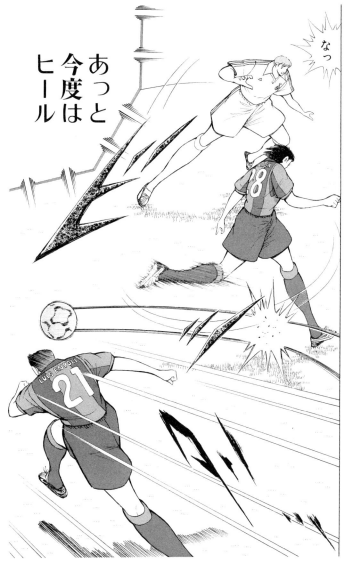

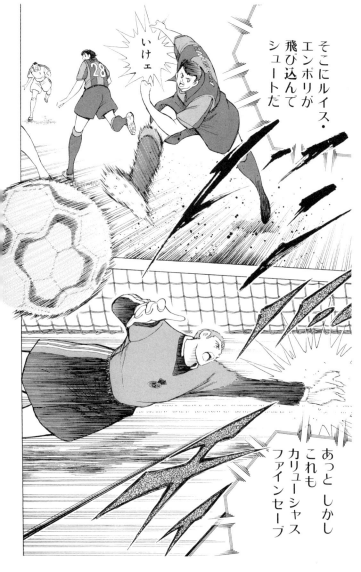

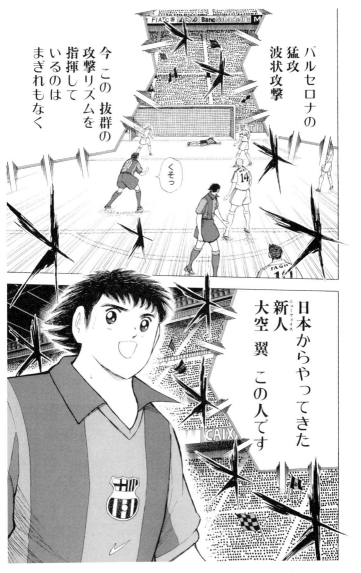

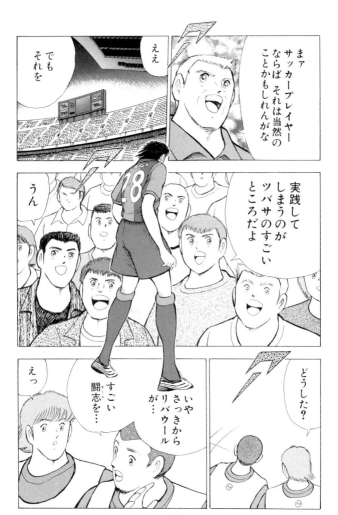

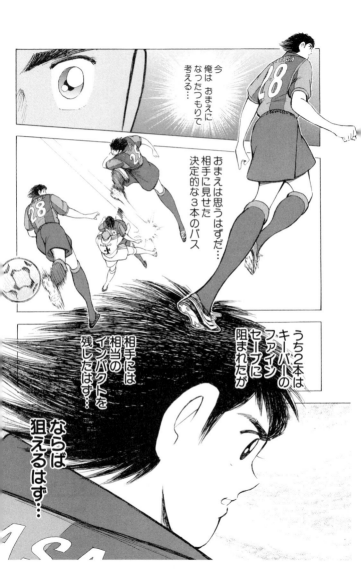

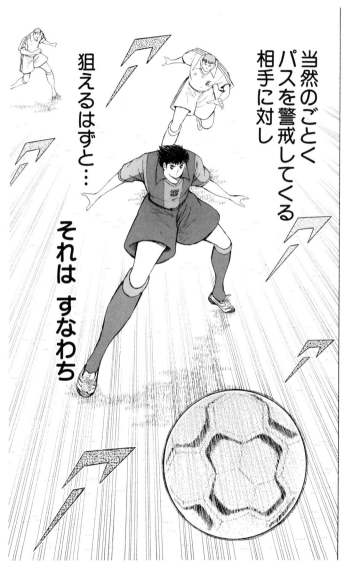

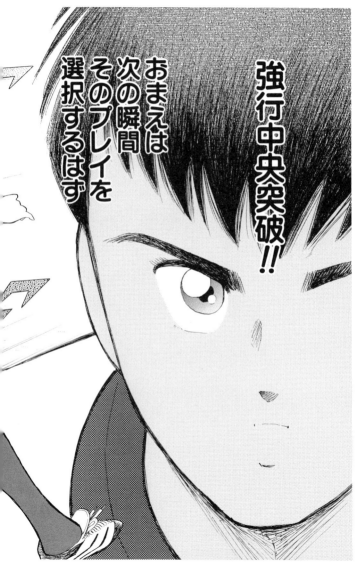

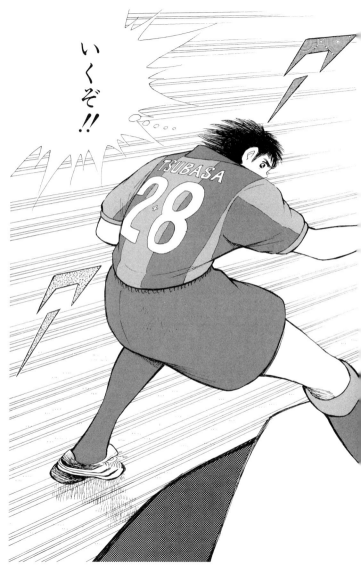

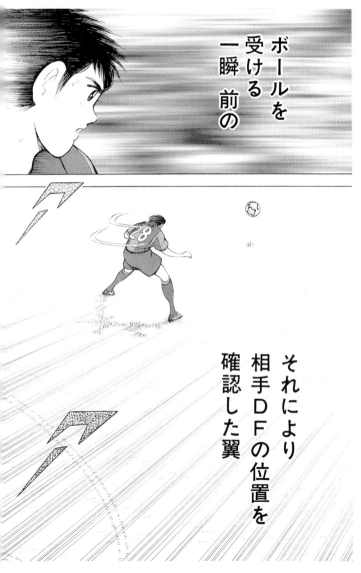

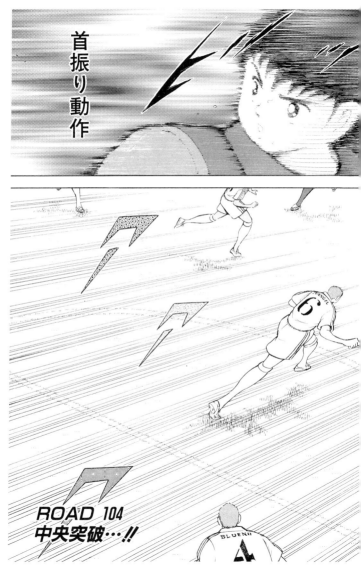

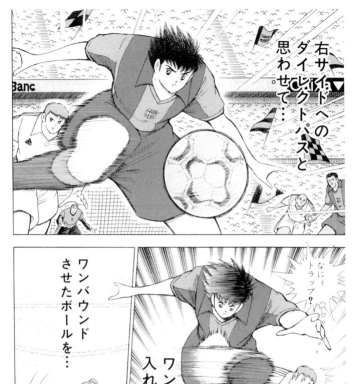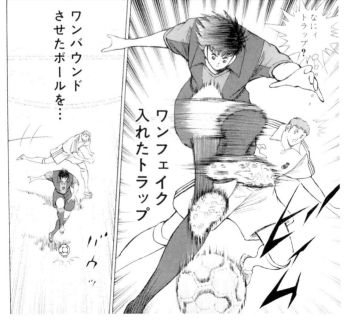

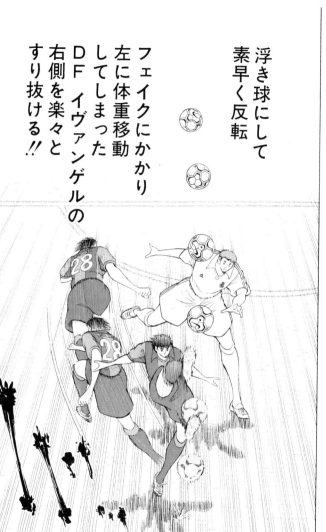

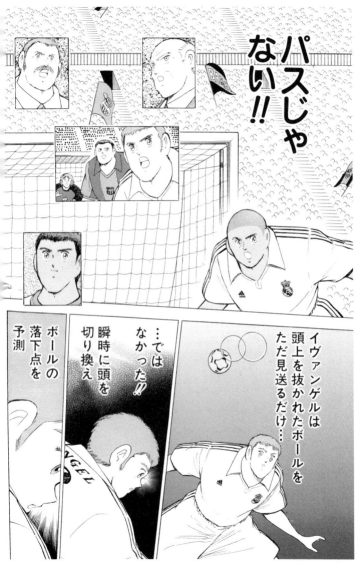

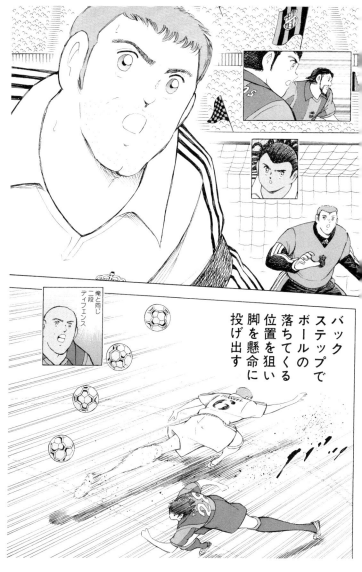

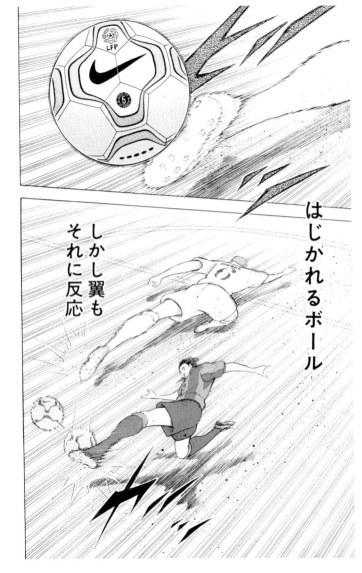

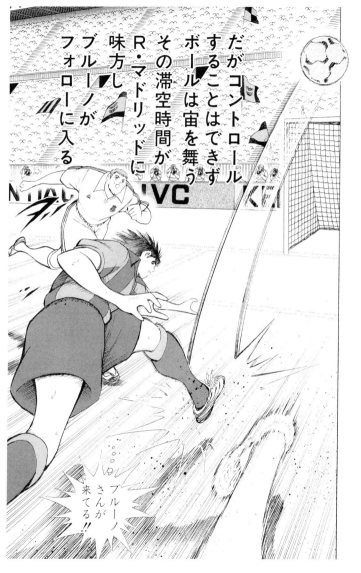

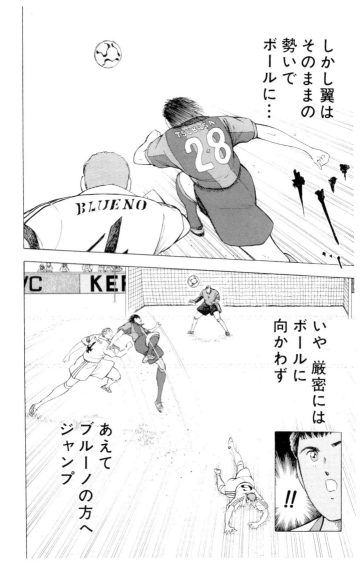

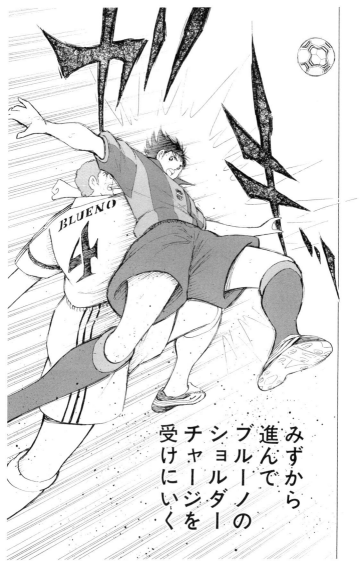

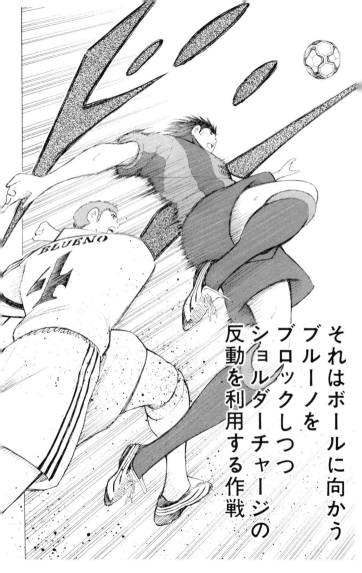

それはボールに向かうブルーノをブロックしつつショルダーチャージの反動を利用する作戦

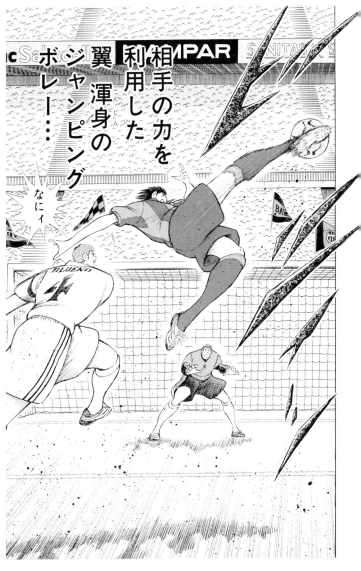

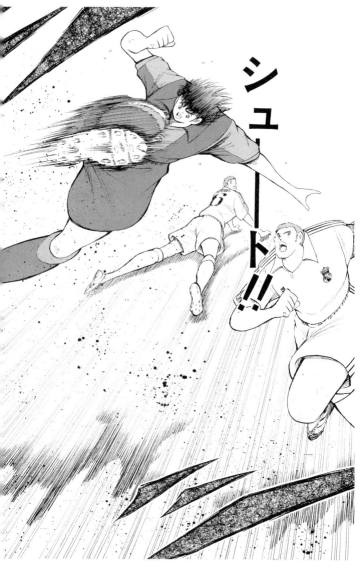

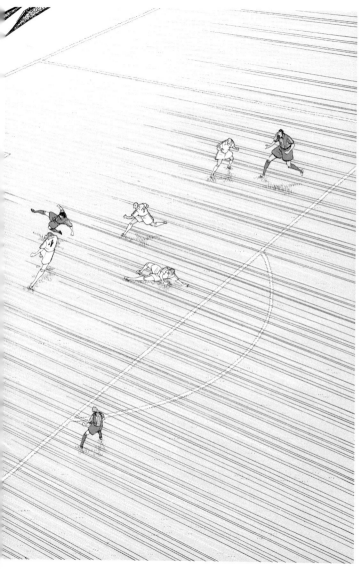

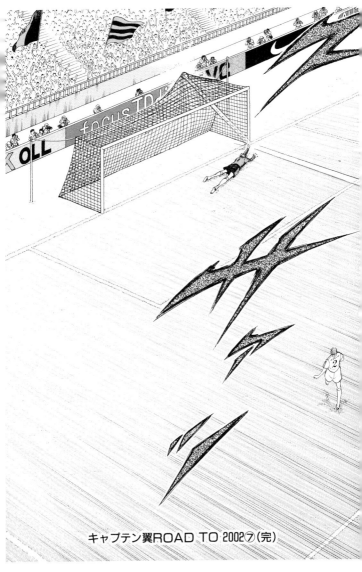

ATSUTO UCHIDA Special Interview

© Shinichiro KANEKO

日本の将来を担う新世代ライバル対決!!
右サイドを駆け上がるチャンスメーカーが
「キャプテン翼」&「安田理大」を語る!
『内田篤人』スペシャルインタビュー!!

内田篤人
Atsuto Uchida

PROFILE
1988年3月27日生まれ。俊足と高い技術を併せ持った右サイドバック。トップスピードでの、ボールコントロールの精度はJリーグ屈指と定評がある。視野の確保が上手いのも特長。2008年1月26日、キリンチャレンジカップの対チリ戦で、A代表デビュー。19歳305日でのデビューは、Jリーグ発足後では4番目の若さ。

© Shinichiro KANEKO

僕が初めて『キャプテン翼』と出会ったのは、中学生になってからです。もちろん、小学生の時からその存在は知っていたんですが、なぜか読む機会がなかったんですよね。でも、中学生になって、友達の家にあったのを読み始めてからはハマりました。もう夢中で最後まで読んだのを覚えてます。

『キャプテン翼』の登場人物の中で僕が一番好きなのは、岬（太郎）くんです。主人公の（大空）翼くんに負けないくらいの才能を持ちながら、翼くんのサポートに徹するキャラクターがいいですよね。あとは、ロベルト（本郷）にも憧れました。翼くんは

© Kenzaburo MATSUOKA

ロベルトの存在があったからこそ、世界を目指せたし、結果的に世界に羽ばたくこともできたんだと思います。それから、《顔面プロック》の石崎（了）くんも味があって好きですね。

よくマネしたのは、ダントツでオーバーヘッドキック。

『キャプテン翼』に出てくる技の中でよくマネしたのは、ダントツでオーバーヘッドキック。周りのみんなも、砂場でしょっちゅうやってましたよ。そういう意味では、日本のサッカー界にオーバーヘッドキックを持ち込んだのは、『キャプテン翼』と言ってもいいんじゃないですかね（笑）。ロベルトの初登場シーン

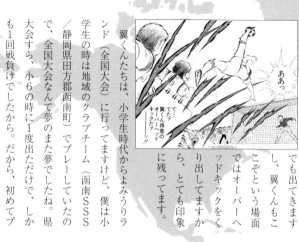

でも出てきますし、翼くんもこぞという場面ではオーバーヘッドキックをくり出してますから、とても印象に残ってます。

翼くんたちは、小学生時代からよみうりランド（全国大会）に行ってますけど、僕は小学生の時は地域のクラブチーム（函南SSS／静岡県田方郡函南町）でプレーしていたので、全国大会なんて夢のまた夢でしたね。県大会すら、小6の時に1度出ただけで、しかも1回戦負けでしたから。だから、初めてプ

石崎とかですから、あんまり派手さはないですよね(笑)。

ロを意識したのは、高校（清水東）2年の時に、アルビレ

ックス新潟が声を掛けてくれてからです。それまでは、父親が学校の先生をやっていたこともあって、漠然と「先生になりたい」と思っていたので、普通に大学に進学するつもりでした。

現在は右サイドバックでプレーしていますが、このポジションをやるようになったのは高校2年からです。それまでは、FWやセンターバック、それからMFをやってました。

『キャプテン翼』だと右サイドバックは、早

『キャプテン翼』だと右サイドバックは、早田(誠)とか

田(誠)とか石崎とかですから、あんまり派手さはないですよね(笑)。ただ、僕らが子供の頃は、すでに世界のトップでもサイドバックのスター選手が出ていましたから、今思えば、それほど抵抗なくコンバートできたのかもしれません。ちなみに、僕が一番好きな選手はロベルト・カルロス(ブラジル)です。昔から、ブラジル代表が好きだったんですが、その中でもロベカルは別格でした。

海外移籍に関しては、現時点では全く考えていません。むしろ、今は行きたくない気持ちが強いですね。きっと通用しないですから。それに、僕は日本が好きですし、鹿島というクラブも好きなので、できれば鹿島で引退したいと思ってるくらいなんです。でも、もし海外のクラブでプレーするなら、翼くんと同じく、まずはブラジルに行ってみたいですね。鹿島の外国籍選手は皆、ブラジル人選手なので、彼らの母国に行ってみたいという気持ちはあります。

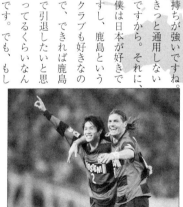
© Masashi ADACHI

『キャプテン翼』の魅力は、サッカー漫画なのに、サッカーをやっていない人が読んでも面白いと思える点だと思います。しかも、日本だけじゃなく、世界中の人に知られてるじゃないですか。これだけ多くの人に読まれているサッカー漫画は『キャプテン翼』だけですよね。

それから、翼くんだけじゃなく、そのライバルたちもそれぞれが魅力的なのも、『キャプテン翼』の魅力の一つだと思います。今の僕にとっての《ライバル》を挙げるとすれば、ミチ（安田理大／ガンバ大阪）ですね。ミチのことは高校の頃から知ってますが、あの「一対一」の強さには当時から刺激を受けました。やっぱり、ああいう《自分の形》があるといいですよね。ただ、僕はもうミチの

……とにかく、負けたくないですね。

仕掛けるタイミングというか、クセがわかっているので、対戦する時にはそう簡単には抜かれないと思います。もっとも、互いのプレーを知り尽くしているので、やりづらい面もありますが……とにかく、負けたくないですね。

もちろん、代表では一緒にプレーしていますし、刺激しあいながら、お互いにレベルアップしていければと思います。そしていつかは、『キャプテン翼』がそうであるように、僕らがきっかけでサッカーを始めたり、サッカーにのめりこんでくれたりする子供たちが

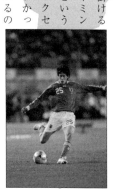
© Masashi ADACHI

||ATSUTO UCHIDA Special Interview||

出てきてくれたら最高ですね。
(この文中のデータは2008年3月のものです。)

今後の活躍にも期待大！

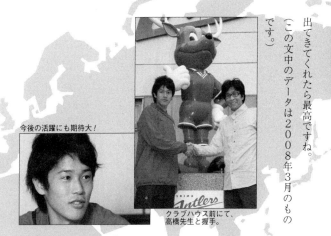

クラブハウス前にて、
高橋先生と握手。

ライバルを挙げるとすれば、ミチ(安田理大/ガンバ大阪)ですね。

高橋先生も一押しの内田選手!!

インタビュー・構成：岩本義弘

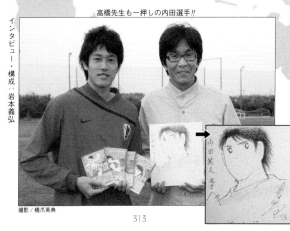

撮影／橘爪英典

★収録作品は週刊ヤングジャンプ2002年49号〜2003年14号に掲載されました。

（この作品は、ヤングジャンプ・コミックスとして2003年8月、11月に、集英社より刊行された。）

集英社文庫〈コミック版〉 9月新刊 大好評発売中

家庭教師ヒットマンREBORN!
21〈全21巻〉 天野 明

各巻 描き下ろしカバーイラスト・ポストカード付き(初回出荷分のみ)

ツナ達は、チームの垣根を越え、最強のメンバーで連合を組む。そして代理戦争4日目、ついにツナ達VS.復讐者(ディエチ)の戦いが始まった…!

SKET DANCE
7 8〈全16巻〉 篠原健太

各巻 描き下ろし名場面カバーイラスト・"つながる"ポストカード付き(初回出荷分のみ)

修学旅行でテンション爆上げのボッスン達。出発早々チュウさんの怪しいクスリを飲み、ボッスンとヒメコの人格が入れ替わって…!?